PRÉCIS DE L'ART ARABE

II

LES APPLICATIONS

(FAÏENCES. — PIERRES. — MARBRES)

PAVEMENTS, LAMBRIS ET PLACAGES, MARQUETERIES
MOSAÏQUES ET INCRUSTATIONS

AVERTISSEMENT

Les 300 planches du présent ouvrage sont classées sous quatre chefs, ou distribuées en quatre séries distinctes qui paraîtront l'une après l'autre, et à mesure de leur achèvement. La première, qui paraît aujourd'hui, contient 60 planches et comprend les pavements, les lambris et les placages, les marqueteries, les mosaïques et les incrustations, c'est-à-dire les applications de faïences, marbres et mosaïques qui revêtissent les intérieurs et le gros-œuvre de l'architecture. La seconde série, qui est en préparation, contiendra 100 planches et comprendra les œuvres de la menuiserie : plafonds, lambris, moucharabyehs, stalactites, treillis, etc. Une troisième série de 50 planches comprendra les vignettes et les ornements de manuscrits, les différentes écritures monumentales et décoratives, les armoiries, etc. La dernière série enfin, qui deviendra la première dans l'ordre du classement définitif des planches de tout l'ouvrage, contiendra 90 planches relatives à l'architecture proprement dite, aux koubbès, minarets, voûtes, stalactites, etc., etc. A chaque série il est adjoint un texte sommaire renfermant les indications essentielles et de service immédiat, relatives à la provenance et à la date des objets, à la nature des matériaux constituants et à leur coloration, à leur échelle et à leurs dimensions. Enfin, et pour clore la publication, si nos lecteurs s'intéressent à des exotismes que

nous avons eu tant de plaisir à recueillir et à comprendre, nous donnerons, sous le titre de *Précis de l'art Arabe*, un volume de texte illustré de nombreuses vignettes, et renfermant tous les renseignements historiques, théoriques et techniques qui sont à notre connaissance.

Puissent ces documents, publiés sans aucune prétention artistique immédiate et qui ne sont qu'une transcription exacte de la réalité dans le mode spécial et un peu ingrat de la technique graphique, éveiller d'abord le désir de les comprendre par l'esprit, pour ensuite en faire usage librement, et, si possible, les entraîner dans le courant de notre activité artistique, où de transformations en transformations, de métamorphoses en métamorphoses, ils pourront être appelés à jouer un nouveau rôle, d'ailleurs parfaitement inconnu, mais certain, si tous les artisans s'en mêlent.

Le lecteur un peu studieux fera bien de reprendre les planches une à une, d'en déconstruire les motifs pour les reconstruire à nouveau, et, y ajoutant les tons vrais, de se donner ainsi au moins une approximation de la réalité. Peut-être y prendra-t-il quelque plaisir et, s'enhardissant tous les jours un peu, il lui adviendra un beau matin d'y prendre pied et de s'y intéresser pleinement. C'est alors que, sans vaine préoccupation archéologique d'exactitude rétrospective ou de conformisme théorique, sous la seule maîtrise des idées très générales d'ordre, de mesure et de proportion qui sont la grande vertu de notre éducation classique, il pourra imprimer à ces inventions nouvelles pour lui, à ces thèmes originaux et qui n'ont jamais été cultivés (du moins dans le sens classique et européen) quelque relief imprévu et qui marquera.

EXPLICATION DES PLANCHES

PLANCHES I, II, III et IV

Niche de la Kiblé ou Mihrab, de la petite mosquée d'El-Aïny, au Caire (xve siècle), en applications de faïences émaillées sur trois tons : bleu-lapis, bleu turquoise verdâtre et blanc glacé.

Pl. I. — *Fig.* 1. Trait de l'ensemble : hauteur double de la largeur, et centre de l'*arc persan* déterminé par un triangle tiers-point ou trigone.

Fig. 2. Élévation générale et plan par terre.

Fig. 3. Plan d'aspect de la niche en stalactites, et son trait avec coupes horizontales sur les colonnettes d'angles.

Pl. II — Aspect perspectif de la niche en stalactites.

Pl. III. — Détails divers des mosaïques en placage et de la colonnette d'angle, surmontée d'un polyèdre semi-régulier ou décatétraèdre à faces octogones et trigones.

Pl. IV. — Panneau d'écritures surmontant le mihrab, et le développement de la partie inférieure de la niche, tapissée de l'inscription coufique *la Allah* (ô Dieu) *emmanchée* bleu et blanc.

PLANCHE V

Diverses inscriptions coufiques tirées de la mosquée Soultân el-Malik el-Mouayyad, élevée en l'an 817 de l'hégire (1414 de J.-C.). Marqueterie

de marbre blanc et noir. Le grand panneau est situé dans le vestibule au-dessus de la porte du tombeau. Les trois autres sont dans le couloir qui conduit de ce vestibule à la cour intérieure.

PLANCHE VI

De la mosquée de l'Émir Aslân au Caire (xve siècle). Partie de la frise d'écritures contournant la porte d'entrée. La bande de marbre blanc de $0^m,30$ de largeur est champlevée sur une épaisseur de $0^m,015$. Ses rinceaux sont incisés de relief et les lettres engravées et incrustées de mastic résineux noir. Cette inscription, l'une des plus élégantes du Caire, est malheureusement incomplète, les parties qui manquent (le commencement et la fin de la légende) étant cachées par des constructions accolées à la mosquée.

PLANCHE VII

Frise d'écritures dans le vestibule de la Koubbé Soultân Khansoû-el-Ghoûri (1503) au Caire. Incrustations de mastic noir résineux dans une bande de marbre blanc de $0^m,29$ de largeur, encastrée dans le mur et suivant les ressauts d'un enfoncement.

PLANCHES VIII, IX et X

Mosaïques tirées du tombeau de Soultân Kalâwoûn el-Alfi (Koubbat el-Mansouryeh) commencé en 1285 et achevé sous le règne d'el-Melek el-Nasser ibn Kalâwoûn de 1320 à 1340.

Pl. VIII. — Écriture coufique. Disposition révolvée, alternativement en marbre noir et en mosaïque quadrillée dont les grands triangles sont rouges, les carrés alternativement rouges et verts, et les petits triangles jaunes.

Pl. IX. — *Fig*. 1. Rebattement de bandes en zigzags emmanchées alternativement blanc et rouge, et jaune et noir. Les losanges intercalaires sont aussi alternativement rouge et blanc, et jaune et noir. Une bordure tiercée rouge, noir et blanc, encadre le panneau.

Fig. 2. Même dessin. La bande rouge et blanc est ici remplacée par une bande en marbre blanc et mosaïque étoilée. Le point central est noir, les pointes en nacre de perles et les triangles rouges. Le losange de remplissage qui suit est composé de cinq points rouges équipollés à quatre points blancs et encadré d'un filet en nacre de perles.

Fig. 3. Nappe d'entrelacs sur plan carré composée d'étoiles octogonales et hexagonales raccordées. Le réseau blanc est en nacre ainsi que les pointes blanches des octogones. L'octogone de symétrie écartelée qui enveloppe comme d'un anneau la frette de l'octogone étoilé est en pierre jaune. Le reste est rouge, noir et jaune.

Pl. X. — *Fig*. 1. L'entrelacs hexagonal dessine, en filets de marbre noir, un réseau composé de trigones et d'hexagones assemblés. Les hexagones à fond noir sont remplis par un motif étoilé au centre et à crossettes révolvées à la périphérie en nacre de perles avec de petits triangles rouges. Les autres hexagones sont remplis d'un hexagone retrait, encadré d'un listel en marbre blanc et chargés, les uns d'une mosaïque étoilée rouge et nacre, les autres d'une mosaïque étoilée en pâte de verre bleu turquoise, en nacre de perles et en pierres jaune, noire et rouge. Les trigones intercalaires sont noir et jaune.

Fig. 2. Bande en mosaïque de nacre, marbres blanc, noir et rouge et pâte de verre de ton vert prasin. De la mosquée d'Achmed-el-Bordeynyeh (1628).

Fig. 3. Bande d'un pavement en marbres blanc, noir et rouge.

PLANCHE XI

Fig. 1. Mosaïque tirée de Gâma Mesdâdeh au Caire (xve siècle) aujourd'hui démolie. Nappe chevronnée. Les côtés des chevrons sont en zigzags d'équerre et composés d'un listel tiercé et entrelacé nacre de perles rouge et filets en marbre noir. Les octogones étoilés sont composés d'un

octogone central en pâte de verre bleu turquoise entouré de pointes triangulaires en nacre de perles et de carrés en marbre rouge. Le surplus est en marbre blanc.

Fig. 2. Mosaïque de la Koubbat-el-Mansoûryeh. Une frette à mailles hexagonales en nacre de perles, encadre des hexagones étoilés noir et jaune. Le reste des mailles est rempli de marbre rouge avec un triangle en nacre au centre.

Fig. 3. Bande d'un pavement en marbres rouge, noir et jaune.

PLANCHES XII, XIII et XIV

Panneaux divers encastrés dans les parois de la grande mosquée de Damas.

Pl. XII. — *Fig.* 1. Deux arcatures d'ornement accolées. Les voussoirs sont blancs et noirs et les tympans remplis d'une mosaïque à hexagones étoilés, contrariés et distribués sur plan carré. La première arcature est remplie par une nappe d'étoiles hexagonales distribuées sur plan trigone et séparées par un losange entre les pointes. La seconde arcature a les étoiles hexagonales accolées près à près, ce qui détermine des vides losanges. Marbres blanc, noir et rouge.

Fig. 2. Octogones étoilés au centre du carré de distribution et raccordés sur quatre pointes aux octogones des angles. Marbres blanc, noir et rouge.

Fig. 3. Nappe d'entrelacs sur plan trigone. Étoiles dodécagonales se reliant par des carrés. Marbres blanc, noir et rouge. Les parties rouges sont engravées d'un ornement à rinceaux et fleurons.

Pl. XIII. — *Fig.* 1. Panneau carré à hexagones rouges reliés par des zigzags d'équerre en marbre blanc. Les vides remplis de marbre noir.

Fig. 2. Mosaïque de la Koubbé Soultân Kàlawoûn au Caire. Entrelacs dérivé de l'hexagone et noué par des frettes. Marbre noir, blanc, rouge et jaune.

Pl. XIV. — *Fig.* 1. Mosaïque hexagonale en marbres blanc, noir et

rouge, encadrée haut et bas par des baguettes de relief en marbre blanc et située sur un des piliers de la cour.

Fig. 2. Panneau à entrelacs dérivé de l'octogone et formant un réseau en marbre blanc. Les parties encastrées sont en marbre gris incrusté de marbre jaune et en marbre rouge incrusté de marbre gris. Les petits octogones du centre, des côtés et des sommets, sont en pâte de verre bleu turquoise.

Fig. 3. Partie d'un panneau à entrelacs dérivé de l'hexagone en marbre blanc, noir et rouge.

Fig. 4. Mosaïques de marbres blanc, noir et rouge. Des rosettes étoilées provenant de quatre trigones entrelacés et tracées des sommets du diagramme quadrillé sont recoupées intérieurement par deux étoiles successives, l'une rectangle, l'autre acutangle et découpant un disque étoilé, des coins et des carrés. Ce panneau provient d'une maison de Damas.

PLANCHE XV

Mosaïque en pierres et marbres jaune, noir, rouge et blanc, en pâte de verre bleu turquoise et en nacre de perles, tirées des monuments du Caire et de Damas.

Fig. 1 et 2, de la mosquée d'Achmed el-Bourdeynyeh au Caire. La figure 1 est une inscription en caractères coufiques.

Fig. 3, 4 et 5. Bandes d'ornement intercalées dans le lambris de la Koubbé Soultân el-Achraf Barsabây (1421-1438), au Caire.

Fig. 6 et 7. Panneaux tirés du Mihrab de la même Koubbé.

Fig. 8 et 9. Panneaux de la Koubbé Soultan-Kâlawoûn.

Fig. 10. Bande verticale intercalée dans le lambris de la Kiblé d'une mosquée à Damas.

PLANCHE XVI

Mosaïques d'Italie (Amalfi, Chapelle palatine, etc., XIIe siècle). Sept motifs construits sur le réseau hexagonal et formés de pierres, de

marbres rouge, noir et blanc et de pâte de verre dorée, bleu turquoise et vert prasin. Ces mosaïques, bien qu'étrangères à l'art arabe proprement dit, c'est-à-dire à l'art caïrote, appartiennent cependant à la même inspiration, et elles ont été données ici pour montrer le contraste de la tonalité chaude et dorée des mosaïques byzantines et de la Sicile, avec la tonalité froide, en *clair de lune* de mosaïque caïrotes.

PLANCHES XVII, XVIII et XIX

De la maison de Hassan-bey (ainsi dénommée sur le plan de l'Expédition d'Egypte). Aujourd'hui ruinée.

PL. XVII. — *Fig.* 1. Panneau en mosaïque de 0m,46 de hauteur, encadré par une bordure tiercée noir et blanc de 0m,11 de largeur; il est formé par une nappe d'étoiles hexagonales et d'hexagones sur plan trillé. Le petit hexagone intérieur de chaque étoile est en pâte de verre bleu turquoise, il est entouré de triangles en nacre de perles, et de coins en pierre noire. Le réseau en marbre blanc de l'entrelacs relie ces étoiles et les hexagones pleins en marbre rouge.

Fig. 2. Bande en mosaïques de marbres blanc, rouge et noir, de 0m,40 de largeur et composée de rosettes octogonales. Cette bande est accolée au panneau précédent et l'ensemble surmonte la bande figure 2 de la planche XVIII.

PL. XVIII. — *Fig.* 1. Panneau de 1m,45 de côté. Distribution sur plan carré de rosettes déterminées par deux hexagones entre-croisés. Marbres blanc, noir et rouge.

Fig. 2. Longue bande de 0m,20 de largeur composée d'octogones réguliers étoilés reliés par des frettes tiercées. Marbres rouge, blanc et noir.

PL. XIX. — Panneaux et lambris. Les lambris figures 1 et 2 ont 1m,46 de hauteur jusqu'au sol actuel, qui en enterre le bas. La dalle du milieu de la figure 1 a 0m,27 de largeur et celle de la figure 2 en marbre noir et jaune a 0m,255 de largeur.

La figure 3 est une mosaïque octogonale, en marbres rouge, noir et

blanc, et quatre losanges en pâte de verre bleu turquoise dans l'octogone étoilé du milieu.

Fig. 4. Portion du pavement de la mosquée Soultân Achraf-Barsabay au désert. La largeur totale est de 0^m,67. Marbres rouge, noir et blanc. La bordure comme celles des figures 1 et 2 est une alternance de carrés posés sur la pointe et d'hexagones.

PLANCHE XX.

Partie supérieure du lambris d'un salon ou liwân d'une maison copte située au Kasr-Roumi, au Caire (xve siècle). Le panneau oblong en travers est composé de trois disques, deux extrêmes en granit vert et celui du milieu en granit rouge, reliés par un large ruban tiercé noir et blanc. Les écoinçons sont remplis d'un ornement fleuronné noir et blanc se découpant *de l'un en l'autre*. Deux baguettes en relief encadrent le panneau haut et bas, et sont coupées de biais en marbres blanc et noir. Le lambris de hauteur est composé de cinq dalles debout ; celle du milieu en granit vert ; celles latérales en granit rouge et surmontées d'un petit panneau en marbre veiné noir et blanc, encadré d'un listel blanc, puis d'un listel taillé noir et blanc ; et enfin les deux dalles extrêmes en marbre jaune.

PLANCHE XXI

Panneaux de lambrissage de la mosquée d'Achmed el-Bordeynyeh.

Fig. 1. Panneau carré accosté de deux bandes en marbre jaune et composé d'une nappe d'entrelacs à rosettes gironnées de seize aux angles, de rosettes gironnées de huit aux sommets de l'octogone central et dont l'inclinaison des lignes est commandée par un pentagone. Marbres rouge, noir et blanc. Le disque intérieur est en granit verdâtre.

Nota : Par suite d'une erreur de tracé, le cadre doit être rétabli comme il est indiqué dans l'angle situé à droite et en bas.

Fig. 2. Panneau carré composé d'un octogone étoilé encadrant

une dalle à huit pans et se raccordant à des octogones étoilés plus petits situés aux angles.

Fig. 3. Carré en échiquier composé d'une dalle en serpentine entourée d'un listel tiercé rouge et blanc. Les quatre écoinçons sont chargés d'une frette fermée remplie rouge et noir.

PLANCHE XXII

De la mosquée de l'Emir Abou-Bekr Mazal au Caire (xve siècle). Partie du lambris de revêtement de la paroi du sanctuaire (Maksourah), de chaque côté du Mihrab. En haut une suite d'arcatures d'ornement se pourtournant dans l'intérieur de la niche et composée de colonnettes jumelles en pâte de verre bleu turquoise surmontées d'arcatures trilobées en marbre blanc, incisées et incrustées de mastic résineux noir et rouge, et de points ovoïdes en verre bleu turquoise. Cette arcature est encadrée, par une baguette en bois, en saillie sur le nu du lambris. Un grand panneau formé d'une dalle de marbre blanc diaprée d'ornements fleuronnés et emmanchés quant au dessin, et incisés puis incrustés de mastic résineux noir et rouge quant à la matière. Un large listel en marbre noir encadre ce panneau et les deux bandes latérales en marbre jaune. Au-dessous et séparé par une baguette de bois, commence le lambris de hauteur formé d'une dalle haute en granit gris-vert au milieu surmontée d'un panneau oblong en travers composé d'une dalle en marbre rouge encadrée d'un listel blanc et d'une bordure *taillée* noir et jaune.

PLANCHE XXIII

Deux panneaux tirés du lambrissage d'une mosquée ruinée au Caire. Marbre noir incrusté dans une dalle de marbre blanc enveloppant un disque en granit rouge et en granit violet. Les rinceaux blancs et noirs s'équilibrent en surface et se découpent l'un par l'autre dans leurs contours enclavés.

PLANCHE XXIV

Fig. 1. Partie de l'encadrement en marbre blanc de la porte de l'entrée principale de la mosquée Soultân el-Mouayyad. Un entrelacs dérivé de l'hexagone par des traits curvilignes se découpe en un gros boudin et enserre dans ses mailles des incrustations de marbre rouge et de pâtes de verre bleu turquoise.

Fig. 2. Marqueterie de marbres blanc, noir et rouge de la mosquée de l'Emir Aslân. Même entrelacs que la figure 1, mais coupé dans un autre sens. A la place du boudin est un listel tiercé noir et blanc.

PLANCHE XXV

Grand panneau de marqueterie de marbre surmontant la porte de l'entrée principale de la mosquée de l'Emir Aslân, au Caire (xve siècle). Un listel tiercé noir et blanc, contourné en fleurons et entrelacé, enferme des aplats rouges et jaunes et des pointes en pâte de verre bleu turquoise. Un entrelacs, formé d'une grande rosette de vingt pétales entourée de dix demi-rosettes octogonales, se détache en un léger relief sur le champ du motif intérieur percé d'un trou au milieu. Nous ne pouvons donner d'indication plus précise, ce motif étant recouvert de l'affreux badigeon qui généralement souille tous les monuments du Caire et rend si difficile et si laborieux de reconnaître les charmants détails qu'il recouvre toujours. Le motif d'entrelacs du milieu est-il un vitrail? c'est ce que nous ne pouvons dire; nous garantissons seulement l'exactitude du dessin qu'avec bien de la peine et en nous y reprenant à plusieurs fois nous avons pu enfin débrouiller.

Fig. 2. Placage de claveaux découpés, en marbres blanc et noir avec des points rouges et des écritures, qui recouvre la plate-bande en arc-de-décharge qui surmonte le linteau de la porte d'entrée de cette même mosquée.

PLANCHE XXVI

Deux panneaux en façade sur les murs d'el-Mouristân el-Kadym dans le quartier de la Citadelle, au Caire (xve siècle). Ces deux panneaux, d'un dessin très abandonné et d'une exécution assez grossière, sont simplement incisés dans la pierre et remplis de ciment rouge. Le côté a 3m,20 environ, les assises ayant 0m,29 de hauteur.

PLANCHE XXVII

De la mosquée de Soultân Hassan (1356), au Caire.

Fig. 1. Grand panneau en marbre blanc formé de morceaux irréguliers et incrusté de marbre rouge, de marbre noir et de pâtes de verre bleu turquoise. Ce panneau, qui a 2m,51 de côté entre la moulure d'encadrement, est situé dans l'enfoncement de face du grand vestibule d'entrée, au-dessus d'une banquette de 0m,80 au-dessus du sol.

Fig. 2. Petit octogone incrusté de mastic brun situé au centre du panneau où il a été laissé en blanc.

Fig. 3. Développement de la moulure d'encadrement.

Fig. 4. Profil de la moulure d'encadrement de 0m,13 de hauteur.

Fig. 5. Profil du listel tiercé découpé dans le marbre blanc.

PLANCHE XXVIII

Grand panneau de marqueterie surmontant l'entrée de la mosquée funéraire Kâ'at el-Oula, au faubourg du Meidân à Damas (xvie siècle). Ce panneau de 1m,60 environ de côté est formé par quatre dalles en pierre calcaire d'un jaune brun doré. Le dessin général se compose de quatre listels entrelacés, savoir : 1° un listel ciselé dans les dalles et formant un rinceau continu ; 2° un listel de marbre blanc incrusté ; 3° un listel de marbre rouge incrusté ; 4° enfin un listel de faïence émaillée bleu-lapis. Au centre et brochant sur une fasce en marbre rougeâtre un hanap en

forme de calice, ce qui est le renk ou armoirie de l'émir Mamloûk, édificateur de ce monument, qui trépassa à la guerre au temps de Soultân Khansoû el-Ghoûrî et, comme celui-ci, ne fut point enterré dans la Koubbé qu'il s'était fait édifier. Haut et bas, une assise à lambrequins découpés alternativement noirs et rouges sur pierre brune.

PLANCHE XXIX

De la mosquée er-Rifà'i au faubourg du Meïdan, à Damas. Panneau en pierre calcaire jaune brun (composé de neuf morceaux irréguliers), ciselé d'un listel tiercé par une moulure bombée dans le creux et s'entre-croisant en une frette d'encadrement, un octogone inscrit et alésé et une rosace au milieu, le tout relié continûment. Du marbre blanc, du marbre rouge et des points turquoise sont incrustés dans la pierre en arasement. Au milieu le renk d'un Mamloûh. Une bordure de marbre blanc sépare le panneau de la moulure d'encadrement. En haut et en bas une assise de lambrequins découpés en marbres rouge et blanc. En dessous et séparé par une assise de pierre devant recevoir une inscription, se trouve le linteau en arc de décharge revêtu de placages découpés en marbres blanc et noir. Ce linteau est alésé par un vide en rainure au-dessus du linteau qui surmonte la porte d'entrée et qui est figuré ici en arrachement entre deux sommiers en marbre rouge. L'enfoncement est figuré ici dans toute sa largeur, qui est de 3 mètres.

PLANCHE XXX

Fig. 1. De la mosquée er-Rifà'i à Damas. Quatre quartiers de pierre calcaire jaune brun incrustés de marbre blanc, de marbre rouge et de pâtes de verre bleu turquoise. Assises alternativement en pierre calcaire blonde et en pierre volcanique noire.

Fig. 2. De la mosquée Sidi Djoumân au faubourg du Meïdan, à Damas. Grande rosace en façade de $1^m,55$ de diamètre ; composée de quatre quartiers en pierre calcaire d'un jaune brun recevant par incrus-

tation des découpures en marbre blanc, des hexagones curvilignes en marbre rouge, et, autour de l'octogone central, des points triangulaires en pâte de verre bleu turquoise.

PLANCHE XXXI

Fig. 1. De la mosquée M'allah, à Damas. Rosace en façade encadrée d'une moulure en relief et composée d'une frette en ciment blanc incrusté dans la pierre, puis de douze fleurons découpés en pierre noire. Au milieu, une rosette de douze feuilles à réseau blanc est incrustée avec des pâtes de verre bleu turquoise et des pointes rouges. La pierre qui reçoit ces incrustations est d'un ton jaune brun.

Fig. 2. Frise en façade au-dessus des fenêtres de la mosquée ech-Cheibarnyèh à Damas, et comprise entre deux assises appareillées en claveaux obliques, découpés alternativement en pierres noires et en pierres rougeâtres. Cette frise se compose d'un panneau carré noir à incrustations de marbre blanc (le motif initial se compose d'un motif révolvé à quatre crossettes et la nappe entière de la répétition à retour dudit motif), compris entre deux rosaces à découpures en marbre blanc avec un bouton ronde-bosse au milieu. Les rosaces et le panneau carré sont reliés par un listel tiercé noir et blanc.

PLANCHES XXXII et XXXIII

Partie de la frise intérieure du salon d'une maison de Damas (commencement du xvIII^e siècle). Panneau carré en pierre encadré d'une bordure en stuc et inscrivant une rosace lobée en pierre incrustée de stuc noir et enveloppant douze rosettes et des fleurons à fond blanc et stucs incrustés de couleur. Au milieu un bouton de haut-relief en pierre. Une bordure en bois doré et enluminé encadre la niche dont l'arc appareillé à crossettes reçoit sur ses claveaux des rosettes, des hexagones incrustés et, sur la clef, un bouquet de tulipes. Les assises ont 0^m,23 de hauteur.

PLANCHES XXXIV et XXXV

Panneau oblong d'une maison de Damas, en pierre dure incrustée. Le relief à bords taillés en biseau encadre des compartiments en stuc de toutes pièces, c'est-à-dire dont le fond blanc et les incrustations de couleur sont également stuqués.

PLANCHE XXXVI

Marqueterie de revêtissement de l'intérieur de Mihrabs, au Caire.

Fig. 1. De la Koubbé Soultân el-Achraf, au cimetière du petit Karafeh. Marbres rouge, blanc et noir.

Fig. 2. De la mosquée Soultân el-Mouayyad. Marbres blanc et noir avec points en pâtes de verre bleu turquoise dans le marbre blanc et points en marbre jaune dans le marbre noir. Les pointes sont éloignées de l'une à l'autre de 0m,22.

Fig. 3. De la mosquée Om'es-Soultân. Marbre blanc avec points rouges et marbre noir avec points en nacre de perles.

Fig. 4. De la mosquée El-Mallâk. Marbres rouge, noir et blanc et pâtes de verre bleu turquoise, marquées par des rayures horizontales. Les bandes ont 0m,012 de largeur.

PLANCHE XXXVII

Placages de linteaux en marqueterie de marbres blanc et noir.

Fig. 2. D'El Mouristân el-Kadym, au Caire.

Fig. 4. De la porte d'entrée de la mosquée de l'Emir Uzbek, à l'entrée du Mousky, au Caire, et aujourd'hui démolie.

Les figures 1, 3 et 4 ont le dessin diamétral-alterne, mais, par suite des aplats noir et blanc se pénétrant exactement en contre-partie l'un de l'autre, la bande n'est plus que marginale. La figure 2 est diamétralement alterne.

PLANCHE XXXVIII

Frises en marbre blanc incrusté de mastic résineux rouge et noir, surmontant les lambris de hauteur.

Fig. 1. De la mosquée de Khaïr-Beg, au Caire (1527) ; bande de 0m,195 de largeur ; rangée diamétrale-alterne, formée de deux courants entrelacés.

Fig. 2. De la mosquée Soultân Khansoû el-Ghoûrî, au Caire (1504), bande de 0m,24 de largeur ; rangée marginale-alterne formée de trois courants entrelacés.

Fig. 3. De la maison du Kadi, au Caire (XVIIe siècle), bande de 0m,285 de largeur ; rangée marginale-alterne à fleurons découpés et retraits.

PLANCHE XXXIX

Placages en marqueterie de marbres blanc, rouge et noir, tirés des monuments du Caire.

Fig. 1 et 2. Du Sébil (fontaine) de l'okel Kaïd-Beg, près d'el-Azhar (1467-1495). — Figure 1. Bande diamétrale-alterne à lambrequins et fleurons contre-opposés ; figure 2, bande diamétrale-alterne à lambrequins et fleurons découpés et emmanchés noir et blanc.

Fig. 3 et 4. Du Sébil de la mosquée de Khaïr-Beg (1527-1529) ; figure 3, lambrequins à fleurons et entrelacés en contre-partie noir et rouge sur fond blanc ; figure 4, bande diamétrale-alterne, lambrequins noirs et involutes fleuronnées rouges, entrelacés et alésés sur fond blanc.

PLANCHE XL

Placages en marqueterie de marbres blanc, rouge et noir, avec points en pâte de verre bleu turquoise tirés des monuments du Caire.

Fig. 1. Du linteau de la porte d'entrée du bazar des aiguilles au Khân-saouyh (XVe siècle) ; dessin chevronné à rinceaux emmanchés en contre-partie : noir et blanc, blanc et rouge avec fleurons intercalés.

— 15 —

Fig. 2. Du linteau du Sébil Khaïd-Beg, au quartier d'el-Roumeylyeh. Bande coupée; nappe à partition élémentaire trigone chargée de trois rinceaux découpés en S et s'enveloppant en disposition révolvée autour d'un point triangulaire à contours curvilignes en pâte de verre bleu turquoise. Les trigones élémentaires se réunissent autour d'un même point d'où divergent deux à deux les volutes et où convergent les branchements qui se terminent deux à deux en un fleuron qui s'emmanche avec le fleuron de départ. Ces rosettes, au nombre de trois, réunissent deux à deux des fleurons noir et blanc, des fleurons rouge et noir et enfin des fleurons blanc et rouge.

Fig. 3. Du linteau du Sébil Khaïd-Beg ; fond rouge, courant diamétral-alterne blanc et chevrons découpés noir ; les points ovalaires et en croissant des fleurons sont en pâte de verre bleu turquoise.

PLANCHE XLI

Panneaux tirés du pavement de la mosquée funéraire de Soultân el-Mâlik el-Achraf Barsabay, au Caire (1421-1438).

Le grand panneau de 1m,75 de côté est composé d'un disque en marbre blanc entouré et encadré d'un listel noir alésé, les écoinçons sont en marbre jaune ; un listel blanc sépare la bordure de 0m,10 de largeur, en marqueterie de pièces de rapport de trois tons : blanc, rouge et noir.

La bordure figure 2, de 0m,23 de largeur, est le quart de l'encadrement d'un panneau oblong de 2m,11 de longueur totale qui accompagne le motif milieu (PL. XLII). Le thème de cette bordure est composite et formé par l'alternance d'étoiles octogonales et hexagonales raccordées et reliées entre elles par un filet blanc. Les carrés des octogones d'angle et du milieu des grands côtés sont en pâte de verre bleu turquoise, le reste est en marbres blanc, noir, jaune et rouge.

PLANCHE XLII

Motif milieu du pavement de la Koubbé Soultân el-Achraf (1421-1438).

Marbres blanc, rouge, noir et jaune. Le panneau a 2m,10 de côté, il est flanqué de bandes en marbre blanc de 0m,23 de largeur, et cantonné aux encroix de ces bandes par quatre étoiles octogonales en marqueterie. L'un des panneaux oblongs des côtés est représenté Pl. XLI ; l'autre, figuré ici, est composé d'une dalle en marbre gris, flanquée à droite et à gauche de deux panneaux en marbre noir, séparés par une bande blanche, et entourée d'une frette en marbre noir, qui reçoit dans ses mailles des pièces de rapport en marbre rouge et en marbre noir. La figure 2 représente une bande tirée du même pavement, et composée d'hexagones rouge et noir, de trigones rouge et noir et de carrés blancs assemblés.

PLANCHE XLIII

Pavement du *maksourah* ou sanctuaire de la mosquée d'Abou-Bekr Mazal, au Caire (xve siècle).

Le grand panneau carré à rosaces a 3m,32 de côté, il est composé de huit disques en marbre jaune et d'un disque central en marbre blanc, lequel est entouré d'un ornement à fleurons profilés en marbre blanc, se découpant intérieurement et en marge du disque sur un fond rouge, et extérieurement sur un fond noir.

Au-dessus (et au-dessous, entre le grand panneau-milieu et le mur de la *Kibléh*) un panneau oblong à trois compartiments : celui du milieu en marbre blanc et les deux latéraux en marbre jaune, ces trois panneaux sont reliés et encadrés par une bordure ou frette en marbres jaune, blanc et noir.

Entre les deux colonnettes et en marge de la cour ou *sahn*, une bande de marqueterie hexagonale en marbres noir, blanc et rouge.

PLANCHE XLIV

Suite du pavement de la mosquée d'Abou-Bekr Mazal.

Fig. 1. A droite et à gauche de la travée du milieu représentée Pl. XLIII, entre la colonnette et le pilastre de retour des côtés latéraux

du maksourah, un panneau oblong, quadrillé noir et blanc, surmonte un long panneau à zigzags blanc et noir de 6m,16 de longueur, c'est-à-dire d'une longueur égale aux trois panneaux réunis de la travée du milieu.

Fig. 2. Grand panneau oblong de la cour ou sahn, composé d'une dalle oblongue en granit rouge, flanquée à droite et à gauche de dalles barlongues en marbre jaune avec un listel d'encadrement en marbre blanc, et entourée d'une large bordure à entrelacs hexagone et trigone en marqueterie de marbres blanc, noir, rouge et jaune.

Fig. 3. Longue bande composée de disques en marbre blanc au nombre de dix, entourés et reliés par un listel tiercé noir et blanc avec décrochements en crossettes.

PLANCHE XLV

Suite du pavement de la mosquée d'Abou-Bekr Mazal.

Fig. 1. Grand panneau-milieu de la cour ou sahn de 4m de côté. Les quatre disques d'angle sont en granit vert. Sur les seize disques du pourtour, huit sont en granit rouge-violet pointillé blanc, et les huit autres en marbre blanc. Sur les huit disques intérieurs, quatre sont en granit rouge et les quatre autres en marbre blanc. Enfin, le disque central est en granit rouge ainsi que les huit petits appendices situés au pourtour et qui forment le pied des fleurons, en marbre blanc sur fond noir, s'intercalant en sens contraire ; ceux qui sont soudés au disque pointant vers la périphérie, les autres pointant vers le centre.

Fig. 2. Panneau oblong de 1m,625 de largeur sur 4m de longueur. Quatre disques en marbre jaune, deux en granit rouge entourés d'un zigzag noir accompagné de triangles blancs en dedans et de triangles jaunes en dehors, et enfin quatre disques blancs sont reliés par un listel tiercé noir et blanc avec *points de grecque* au milieu. Le listel a deux rubans de plus de chaque côté des disques rouges.

PLANCHE XLVI

Pavement du Sébil de la Koubbé Soultân Khansoû el-Ghoûrî (1503), au Caire.

Le panneau du milieu a $2^m,30$ de largeur. L'entrelacs, distribué sur plan quadrillé et formé de grandes rosaces disposées en échiquier, se dessine en un réseau de marbre blanc. A partir du centre et pour chacune des rosaces, le disque circulaire est en marbre noir entouré de triangles blancs et de coins en marbre rouge, puis d'une frette en marbre noir enfermant des coins en marbre jaune. Dans les grandes mailles de la rosace s'enclavent des coins rouges et des hexagones noirs. La bordure d'encadrement a $0^m,27$ de largeur, elle est séparée du panneau par une bande en marbre blanc de $0^m,373$ de largeur, et du mur par une bande de $0^m,30$.

Les parties blanches sont en marbre blanc. Les parties pochées en marbre noir. Les traits entre-croisés indiquent le marbre rouge et les pointillés le marbre jaune. Au centre des octogones étoilés situés entre les grandes rosaces du panneau et aux angles de la bordure d'encadrement, le petit octogone marqué de traits horizontaux est en pâte de verre bleu turquoise.

PLANCHE XLVII

Du Sébil et de la mosquée Khansoû el-Ghoûrî. La figure 1 est le dallage du bahut du vestibule de la mosquée. Le panneau de $2^m,175$ de longueur a pour thème d'entrelacs trois rosettes dodécagonales placées aux sommets du trigone de partition et tangentes à une rosette hexagonale au centre ; les grandes rosaces sont séparées par un octogone, dont les côtés commandent les inclinaisons périphériques des rosaces. Marbres blanc, noir, rouge et jaune.

Les trois autres motifs accompagnent le grand pavement PL. XLVI et représentent les petits panneaux situés dans les ébrasements des portes intérieures et des fenêtres du Sébil.

PLANCHE XLVIII

Pavement du vestibule de l'entrée principale de la mosquée Soultân Khansoû el-Ghoûrî.

Ce pavement carré a pour dimension 3m,28 de côté, soit pour le quart ici représenté 1m,64 d'un angle du cadre à l'autre. Huit disques dont quatre en marbre blanc et quatre en granit rouge, ceux-ci bordés de dents en marbre blanc et noir, sont reliés par un listel tiercé noir et blanc. Au centre, un disque en marbre blanc est entouré d'une marqueterie fleuronnée de trois tons : blanc, noir et rouge et dont les découpures sont emmanchées, comme on dit en terme de blason, c'est-à-dire s'épousent et s'enclavent en se profilant les unes par les autres. Les parties rayées de traits horizontaux ou travers sont en pâte de verre bleu turquoise. Le motif des écoinçons est sur plan carré ; il se compose d'une grande rosace gironnée de 16 se raccordant avec une rosace gironnée de 8 située à l'angle d'équerre et mi-partie noir et rouge, les fleurons rouges se détachant librement sur le fond blanc. (Voir Pl. XXII.)

PLANCHES XLIX, L, LI et LII

Panneaux divers tirés des pavements de Moussafer-Khâneh (hôtellerie des étrangers), au Caire (xviie siècle).

Pl. XLIX. — Panneau carré de 0m,905 de côté et deux étoiles de 0m,09 de côté, situées aux quatre angles du panneau. Marbres rouge, noir, jaune et blanc.

Pl. L. — Longue bande de 0m,435 de largeur formée de huit carrés posés sur la pointe. Les grands triangles en marqueterie, au nombre de trois, alternent entre eux et se répètent symétriquement à droite et à gauche du triangle milieu qui est ici le dernier en bas et à droite. — Panneau carré de 0m,83 de côté inscrivant un disque en marbre blanc. Deux motifs différents remplissent les écoinçons opposés. Marbres blanc, rouge, noir et jaune.

PL. LI. — *Fig.* 1. Deux panneaux carrés, l'un dont le disque est entouré de zigzags et l'autre de claveaux.

Fig. 2. Bordure d'un panneau oblong, tirée d'une nappe d'entrelacs hexagonale.

Fig. 3. Bordure d'un panneau oblong, composée par la répétition d'un motif hexagonal inscrit dans une partition carrée.

PL. LII. — *Fig.* 1. Panneau en marqueterie de marbres rouge, blanc et noir. L'entrelacs est composé du raccord arbitraire de trois rosettes, l'une dodécagonale, la seconde décagonale et la troisième octogonale. De petits pentagones chargés d'une étoile à cinq pointes commandent les inclinaisons réciproques des lignes périphériques du réseau.

Fig. 2. Panneau oblong formé d'une dalle en marbre gris encadrée d'une bordure hexagonale fermée, se détachant sur fond noir.

Fig. 3. Panneau oblong à fond de marbre gris encadré d'une bordure en nappe d'entrelacs hexagonale.

Fig. 4. Petit panneau carré d'intersection ou d'encroix à motif d'entrelacs octogonal.

PLANCHES LIII, LIV et LV

Panneaux et bordures tirés de divers pavements du Caire. Marbres blanc, noir, rouge et jaune.

PL. LIII. — *Fig.* 1. Nappe d'entrelacs hexagonale à grandes et petites étoiles.

Fig. 2. Panneau oblong à bordure d'octogones étoilés encadrant une dalle de marbre blanc, cantonnée aux deux extrémités d'une marqueterie octogonale à barres contrariées.

Fig. 3. Bordure sur un thème d'hexagones réguliers alternant avec des hexagones oblongs.

PL. LIV. — *Fig.* 1. Marqueterie de grands et petits hexagones, de losanges et de trigones. Les grands hexagones du milieu sont encadrés d'un listel blanc. Distribution à l'aventure des tons de marbre.

Fig. 2. Moitié d'un panneau oblong composé d'une dalle en marbre

blanc encadrée d'une petite bordure coupée à intervalles par des carrés et des triangles et accostée à droite et à gauche d'un petit panneau transversal formé d'une mosaïque à losanges, carrés et triangles dérivés de l'octogone. Une large bordure d'hexagones gironnés et étoilés alternant avec des hexagones oblongs et écartelés encadre le tout.

Pl. LV. — Deux panneaux carrés de 0m,65 de côté en marqueterie de marbre incrustée dans une dalle de marbre blanc.

PLANCHES LVI et LVII

Détails d'un pavement de la maison Hamâdy, à Damas. Marbres blanc, noir, rouge et jaune.

Pl. LVI. — *Fig.* 1. Bordure d'octogones étoilés encadrés d'un listel fermé.

Fig. 2. Bordure à chevrons d'équerre. Les quatre couleurs : blanc O, rouge R, noir N, et jaune J, alternent dans l'ordre suivant :

O, R, O ; N, J, N ; O, R, O ; N, J, N………

Fig. 3. Panneau chevronné en zigzags acutangles, suite de listels blancs séparés par des filets noirs. Les trigones du petit côté sont remplis d'un hexagone inscrit par les sommets et circonscrivant une étoile hexagonale qui elle-même circonscrit une étoile hexagonale contrariée avec la précédente.

Fig. 4. Bande d'encadrement formée de rosettes octogonales.

Pl. LVII. — *Fig.* 1. Deux panneaux carrés, réunis en un seul, et formés d'un carreau de marbre gris posé en échiquier, et *vêtu* de quatre écoinçons remplis d'une nappe d'entrelacs, sur deux thèmes différents, l'un de rosettes octogonales contiguës, l'autre de rosettes dodécagonales s'entre-croisant et distribuées sur un plan carré.

Fig. 2. Bande d'entrelacs sur plan carré, à étoiles octogonales placées aux sommets du carré de partition et raccordées avec des étoiles hexagonales placées aux points milieu des côtés.

PLANCHE LVIII

Fragments divers du pavement de la grande cour d'une maison de Damas (xviiie siècle). Marbres noirs et blancs.

PLANCHES LIX et LX

Pavement de la partie milieu d'un salon à deux ailes d'une maison de Damas (xviiie siècle), avec un bassin octogonal au milieu.

Pl. LIX. — Partie du pavement qui a 4m,735 de longueur sur 3m,235 de largeur. Il est composé de pierres calcaires dures, jaune et rosée, et de marbres blanc, rouge et noir.

Pl. LX. — Elévation du bassin à huit pans, de 0m,655 de hauteur, avec les quatre panneaux en marqueterie de marbres blanc et noir, de pierres jaune et rosée et de points en nacre de perles, qui alternent sur les huit pans.

Fig. 2. Partie de la banquette de 0m,42 de hauteur qui borde le terre-plein des deux ailes latérales du salon.

PRÉCIS DE L'ART ARABE

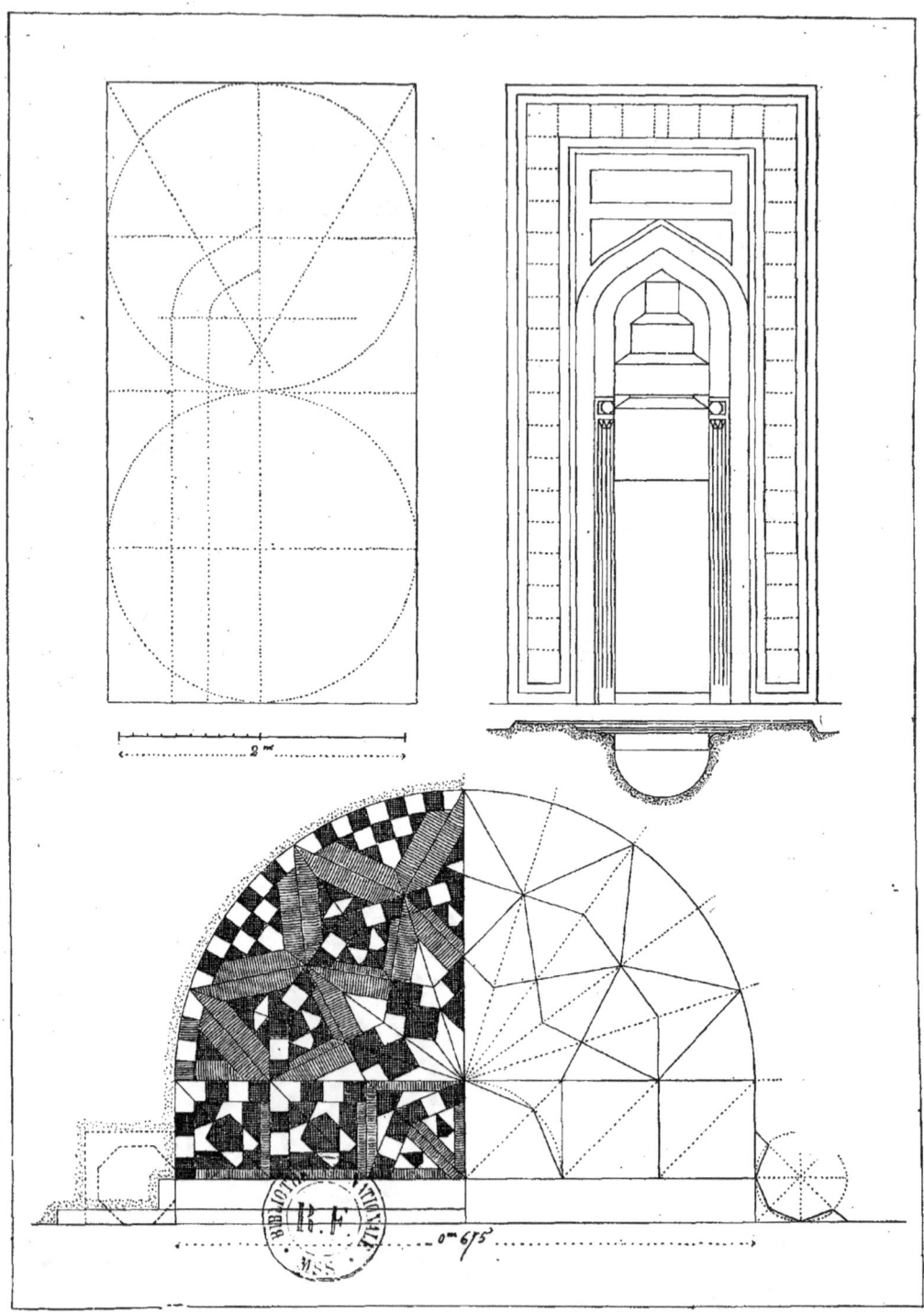

FAÏENCES. II. — Planche 1.

PRÉCIS DE L'ART ARABE.

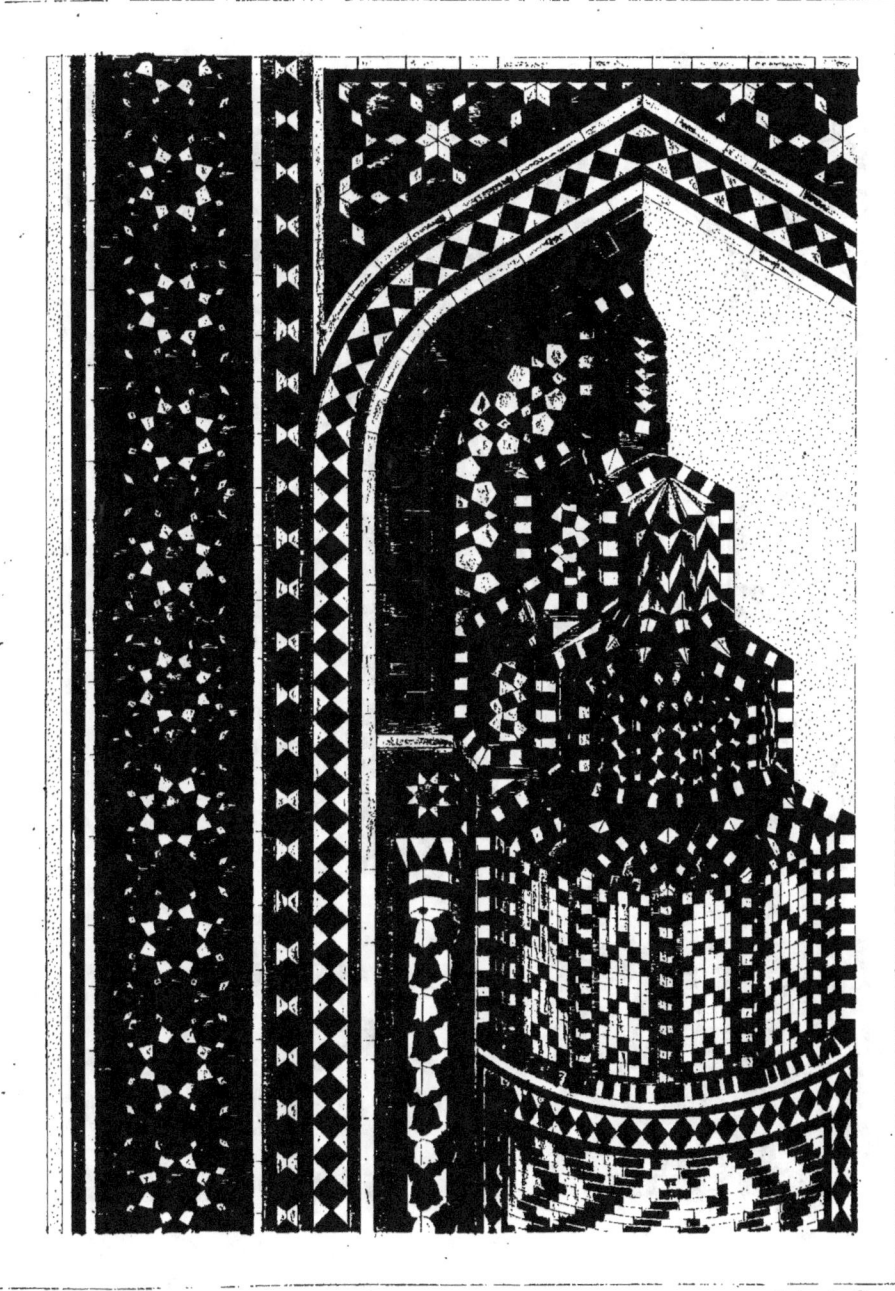

Mosaïques. 1re planche 2

PRÉCIS DE L'ART ARABE.

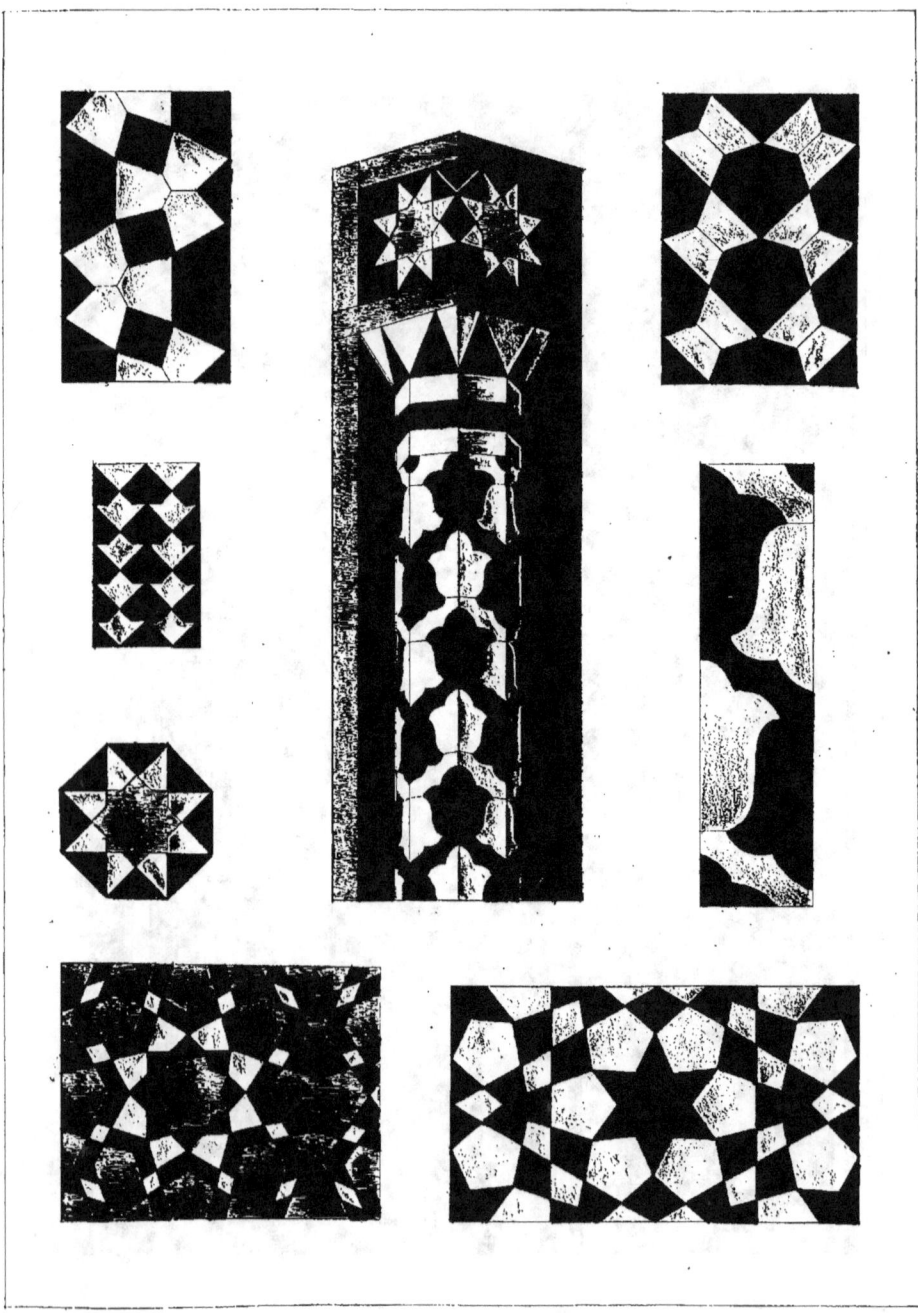

Mosaïques. II. planche 3.

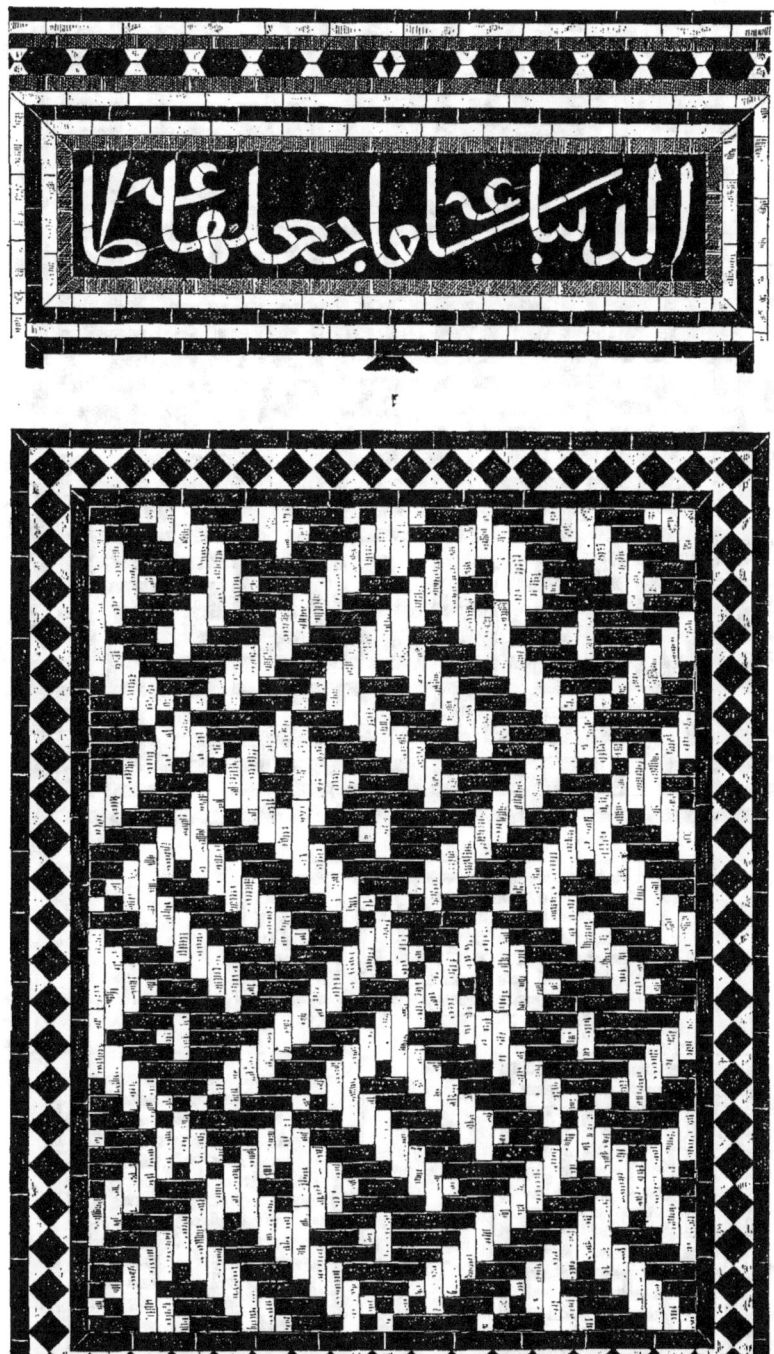

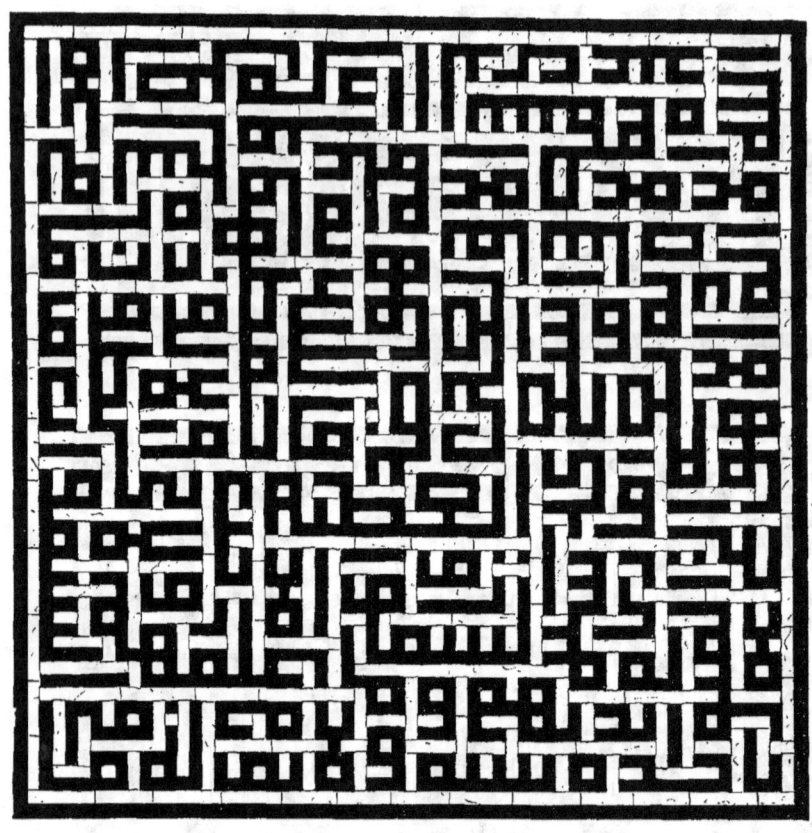
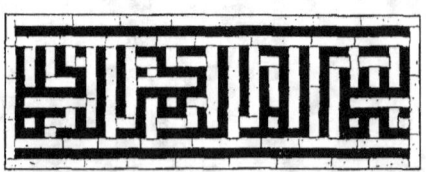
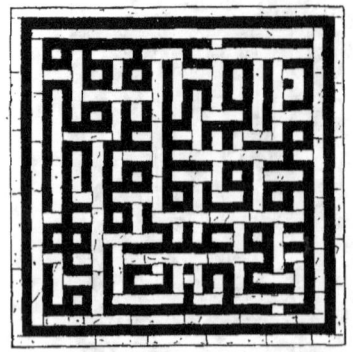
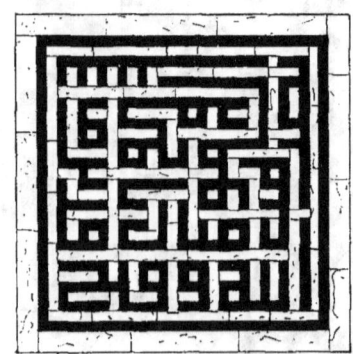

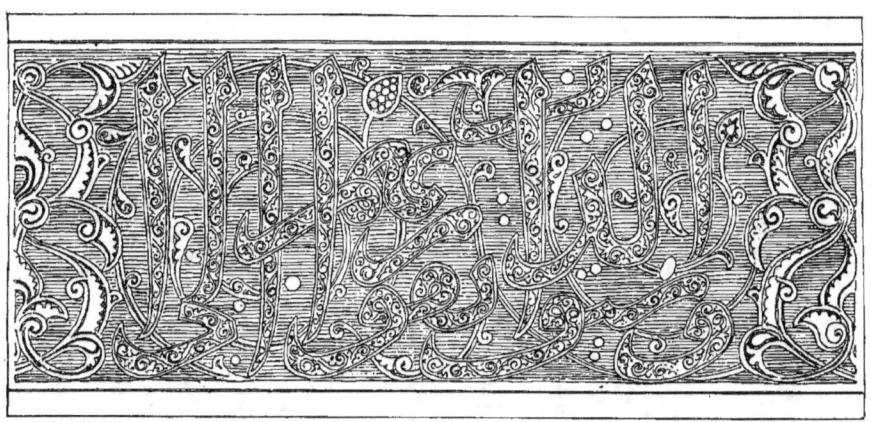

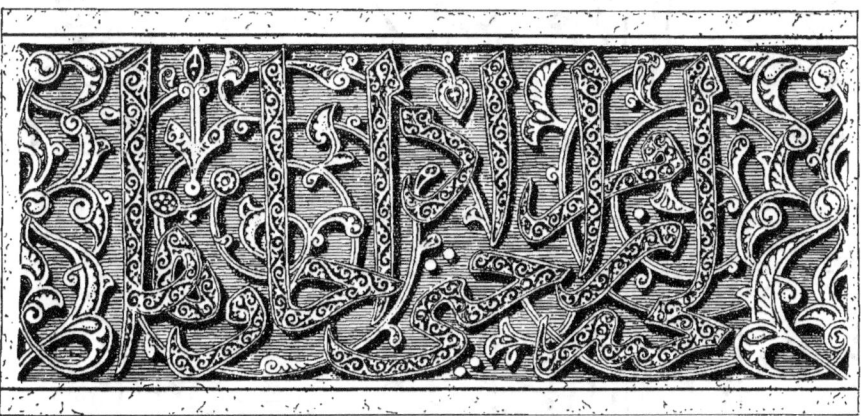

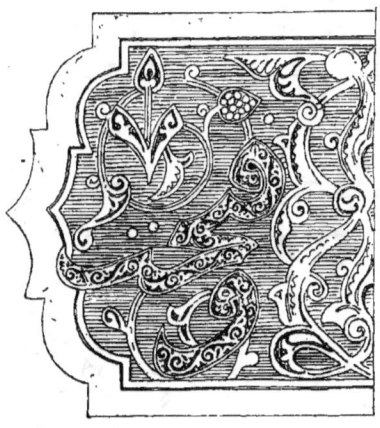 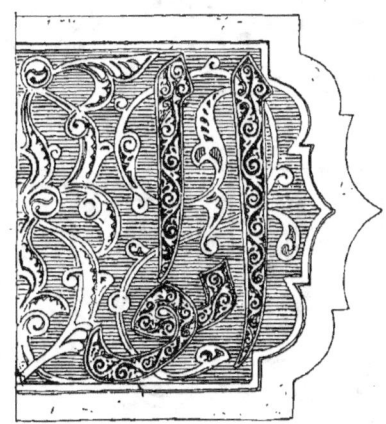

PRÉCIS DE L'ART ARABE

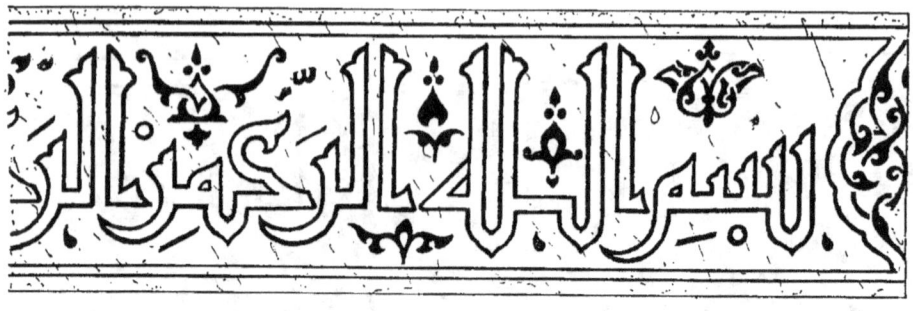

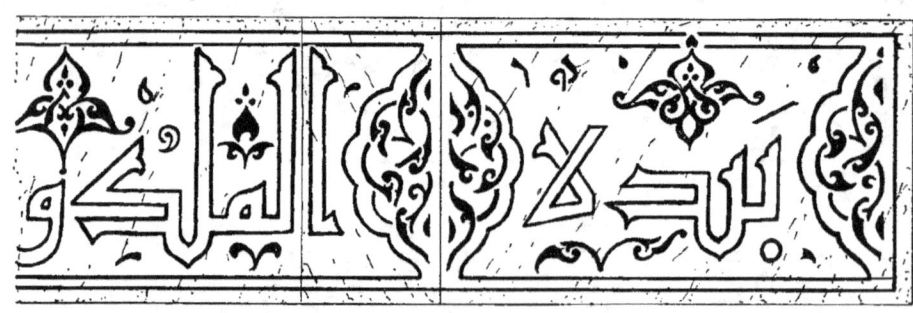

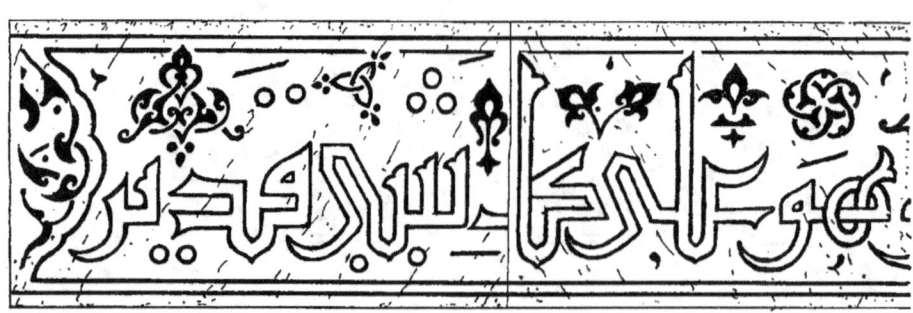

ÉCRITURES. II. — Planche 7.

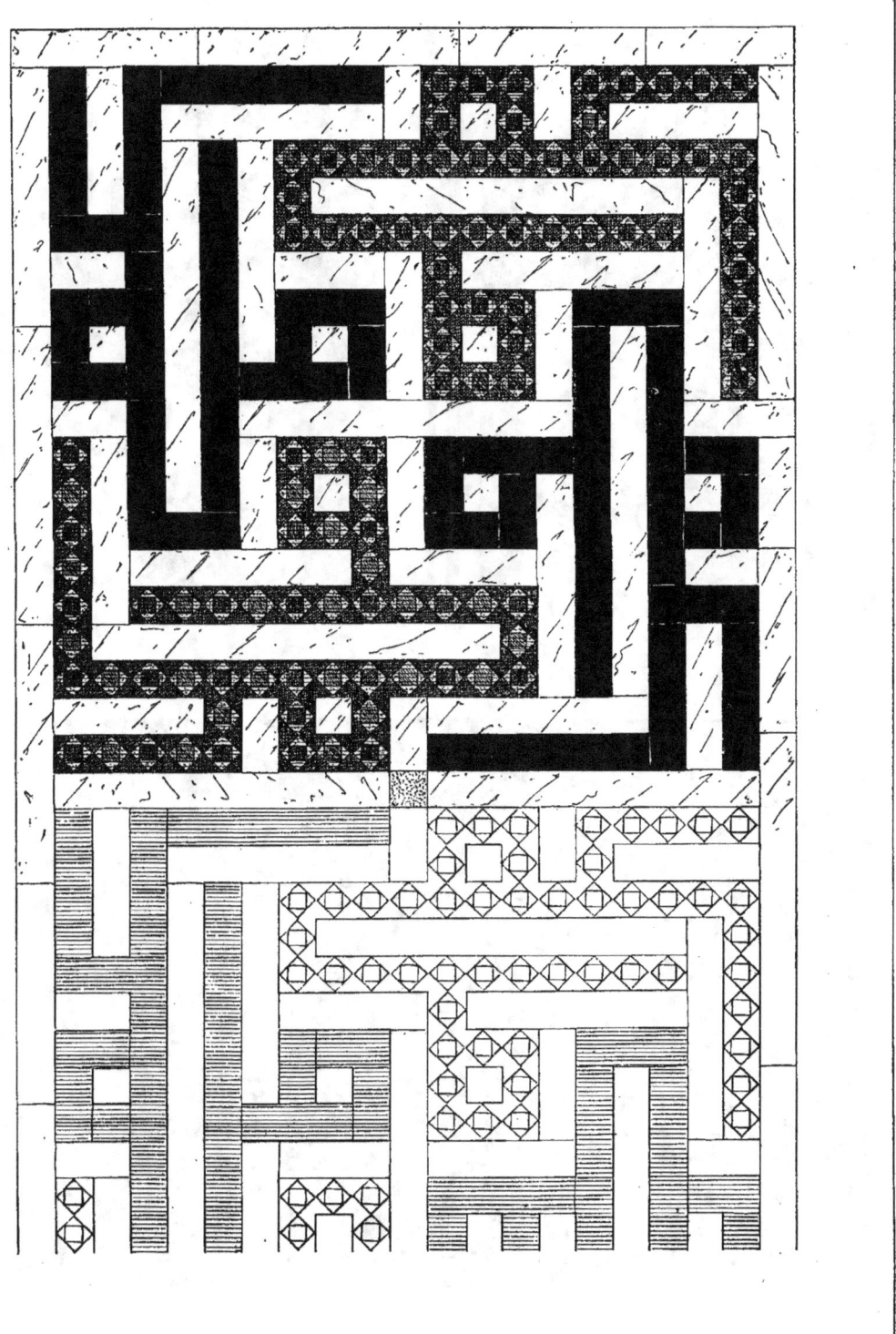

PRÉCIS DE L'ART ARABE

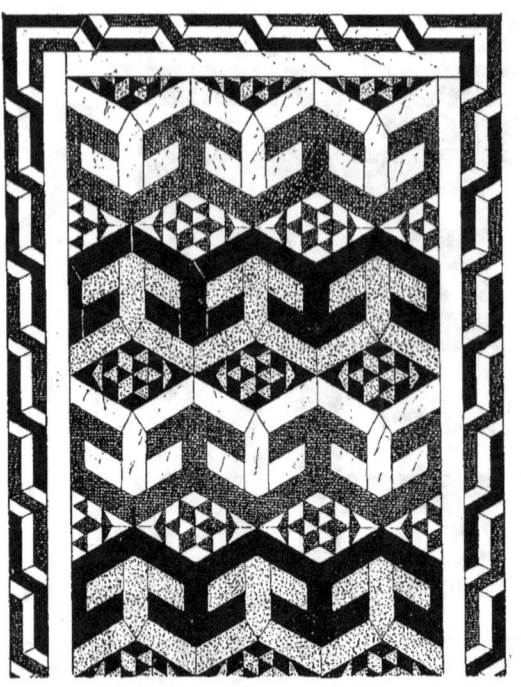
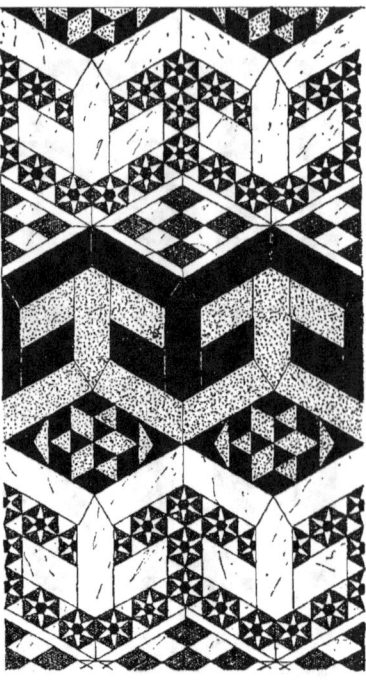
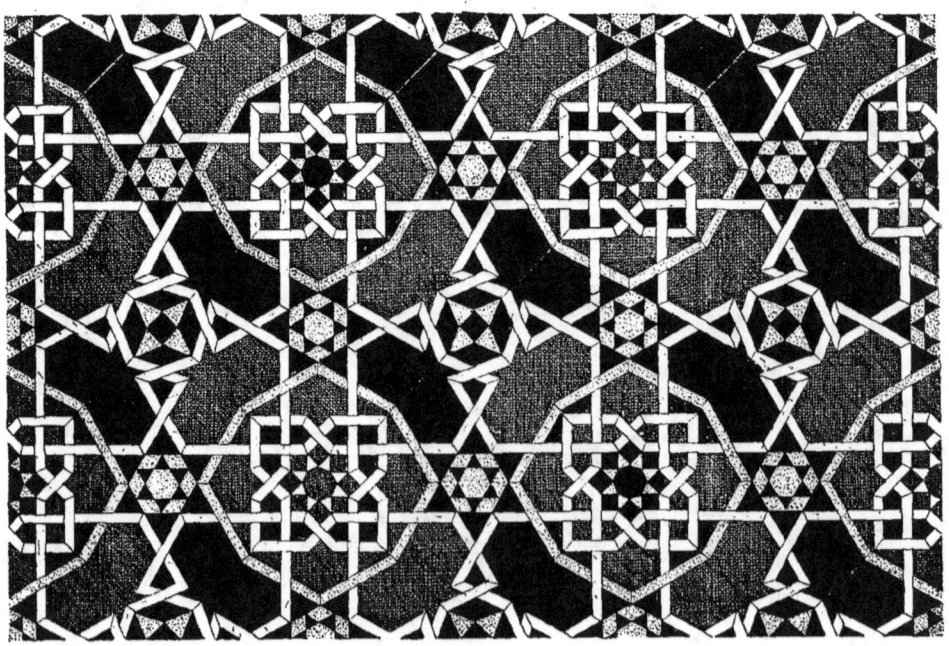

MOSAÏQUES. II. — Planche 9.

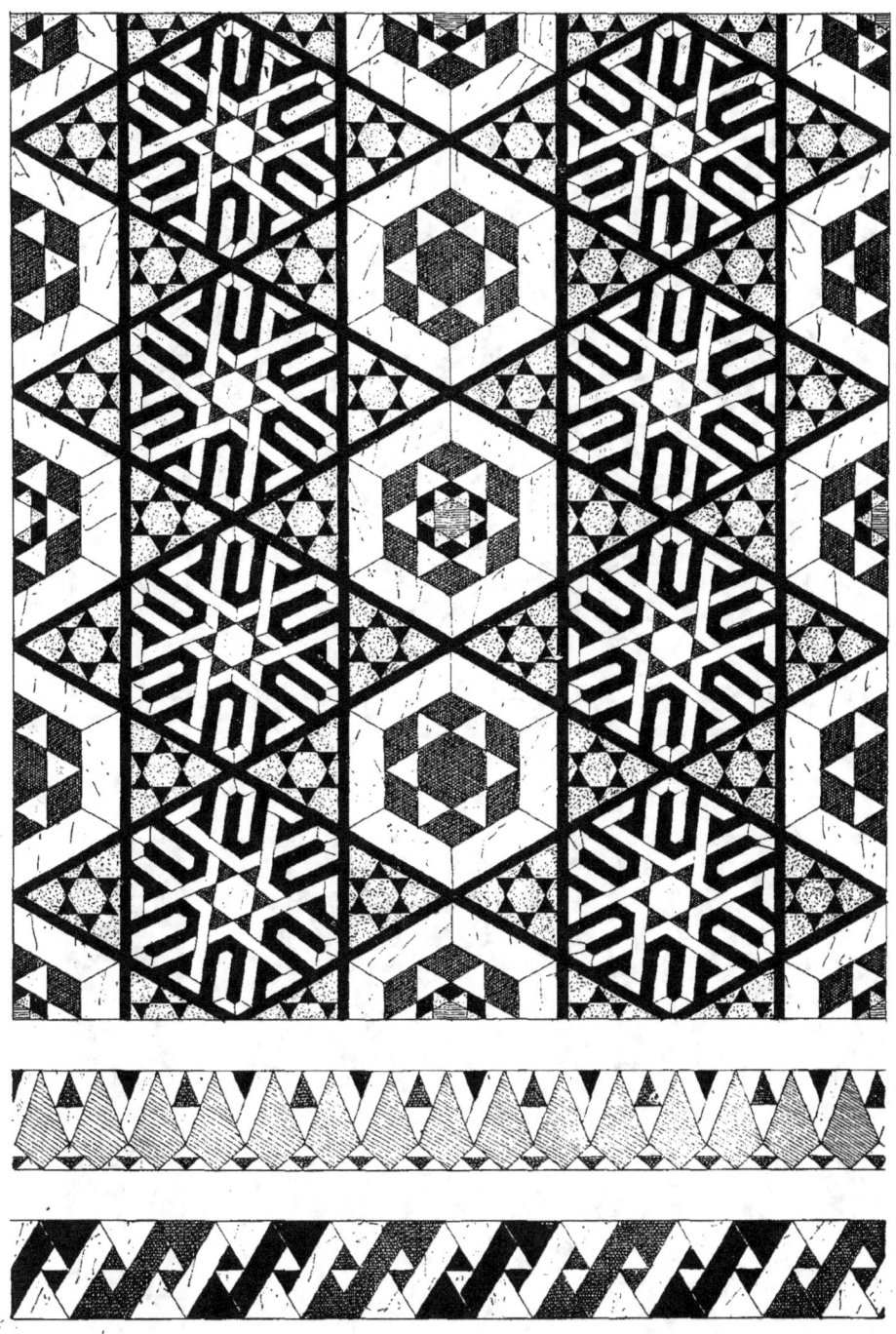

PRÉCIS DE L'ART ARABE

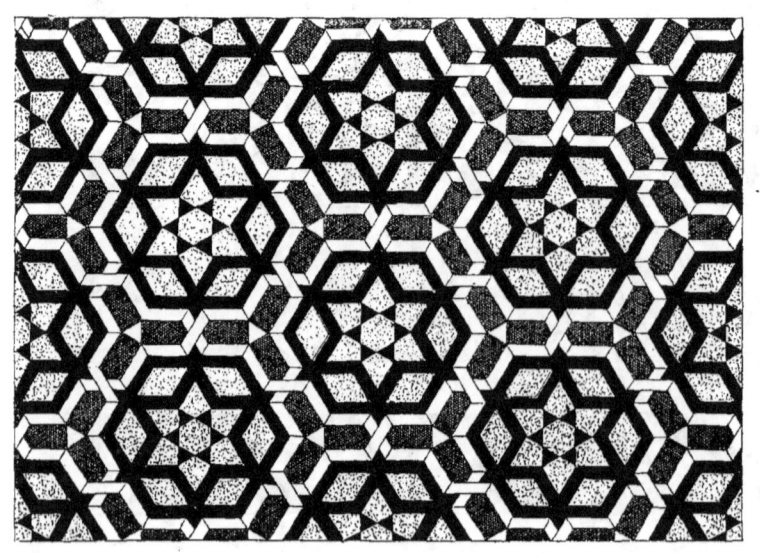
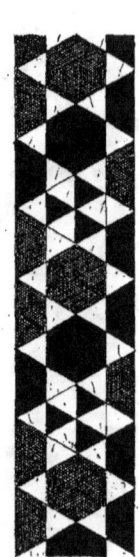

MOSAÏQUES.

II. — Planche 11.

PRÉCIS DE L'ART ARABE

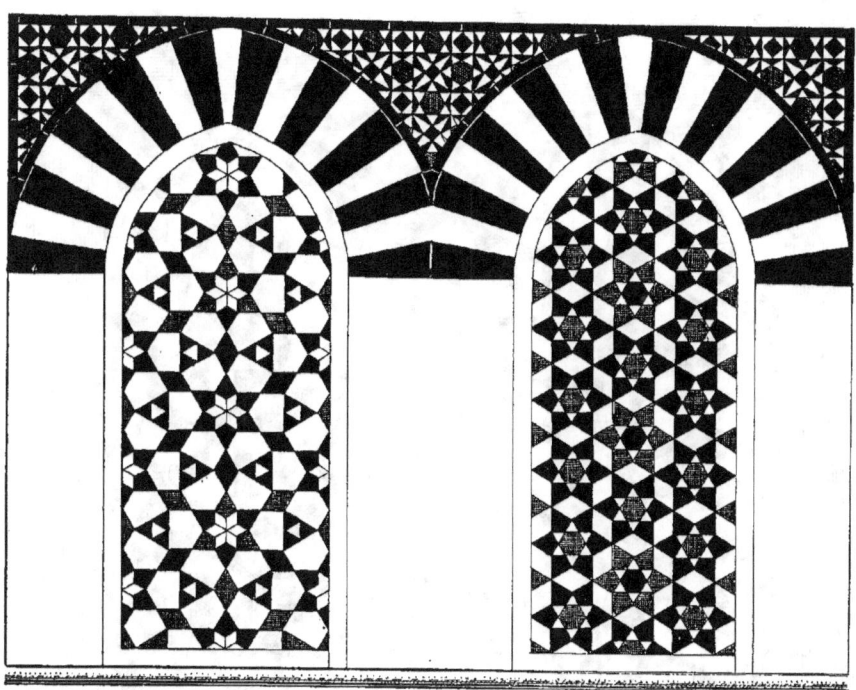

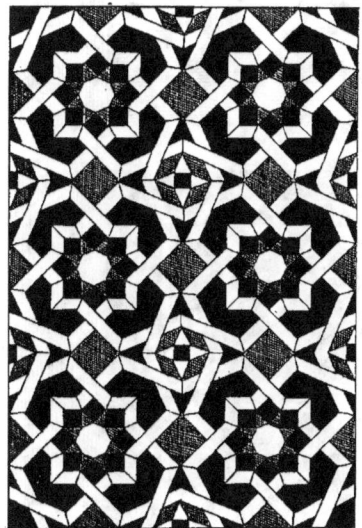

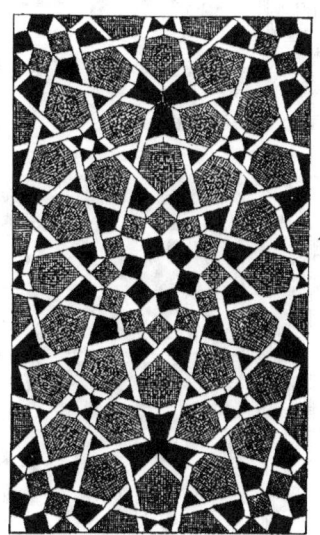

MOSAÏQUES. II. — Planche 12.

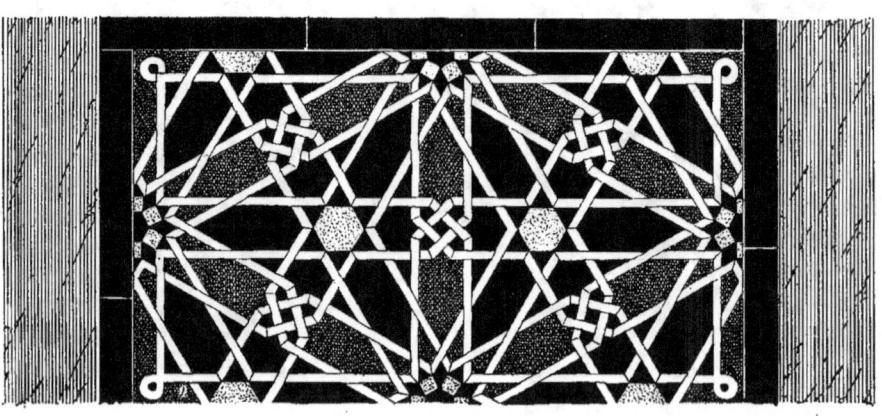

MOSAÏQUES.

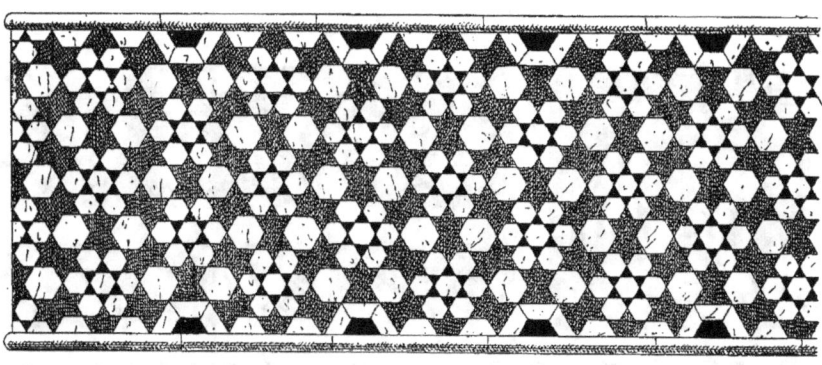

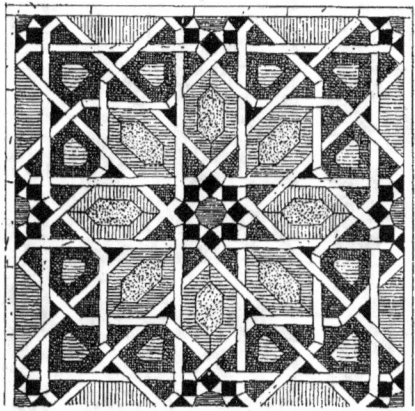 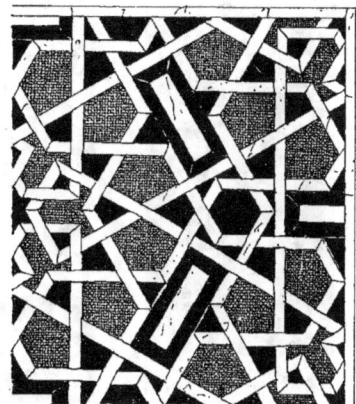

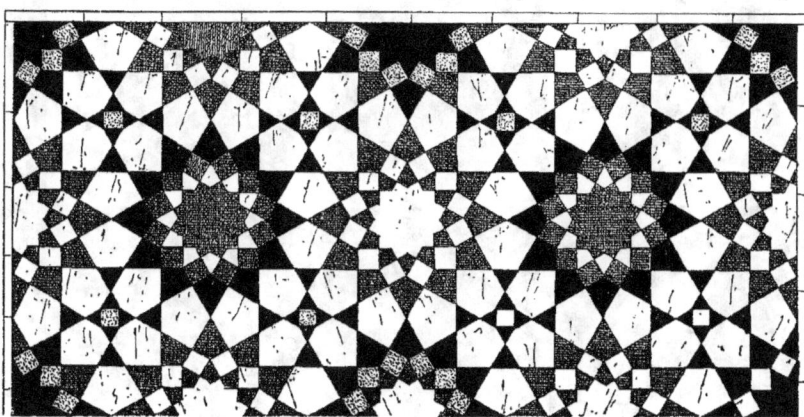

MOSAÏQUES.

PRÉCIS DE L'ART ARABE.

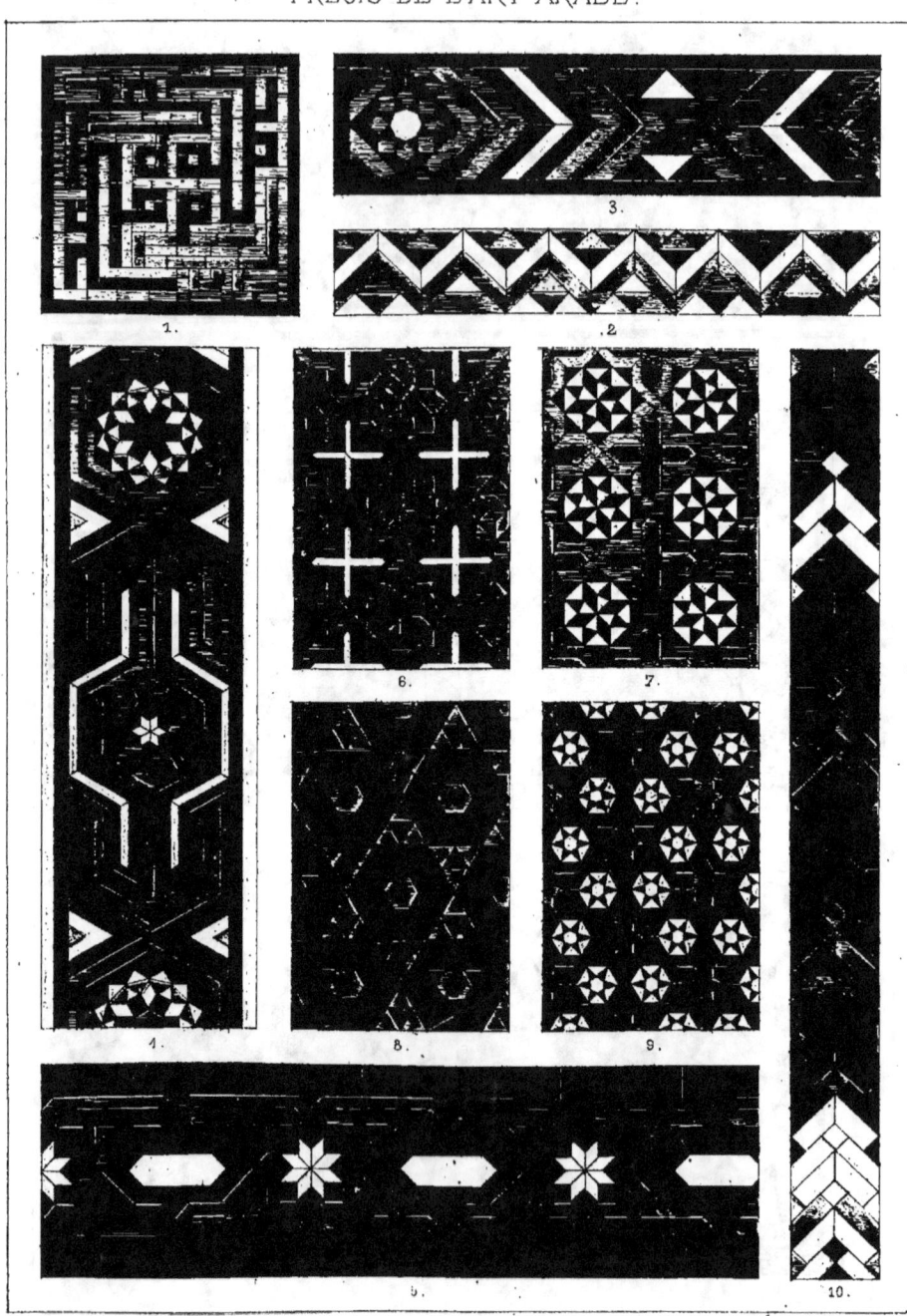

Mosaïques. Il. planche 15.

PRÉCIS DE L'ART ARABE.

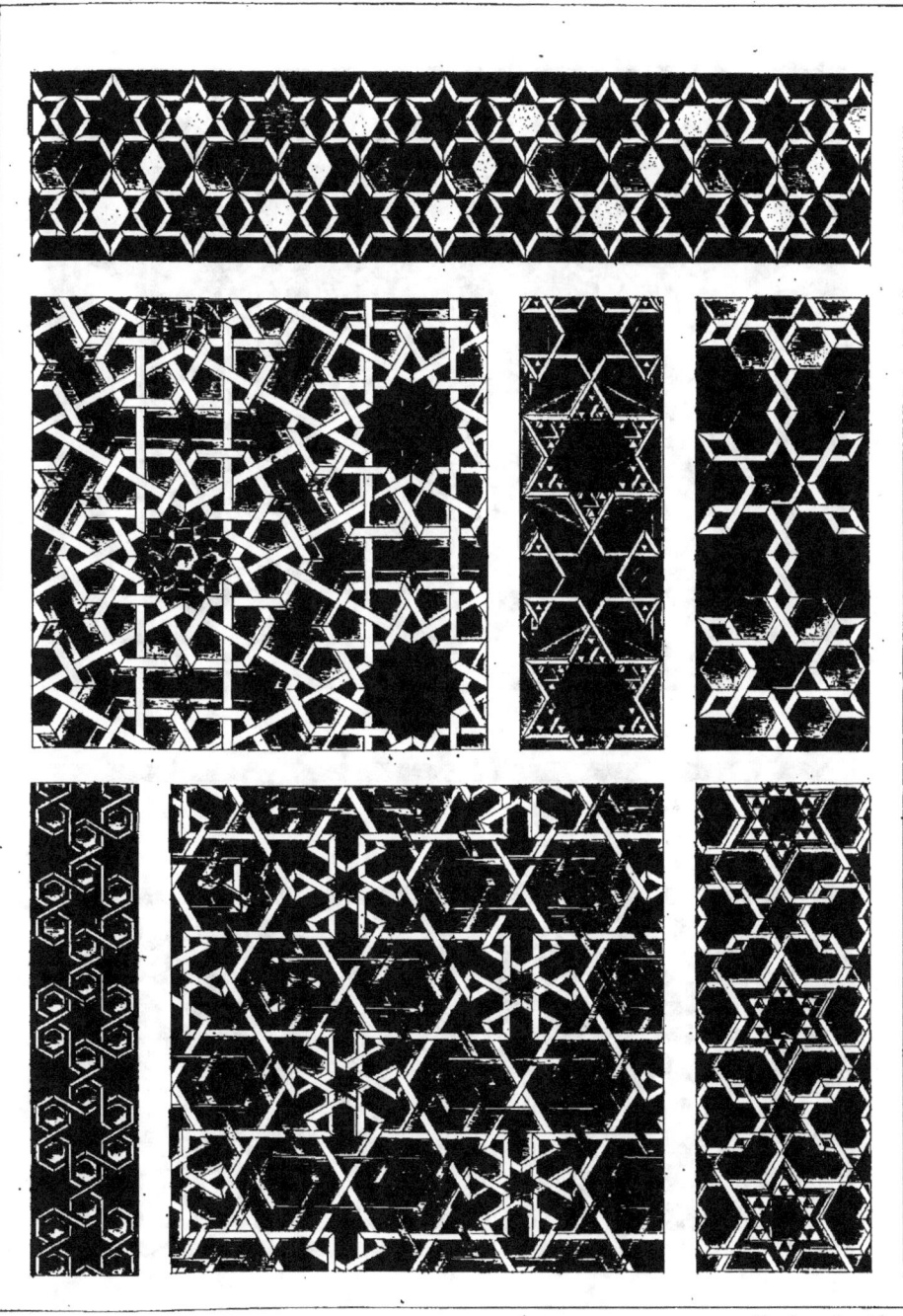

Mosaïques.

11 planche 16.

PRÉCIS DE L'ART ARABE

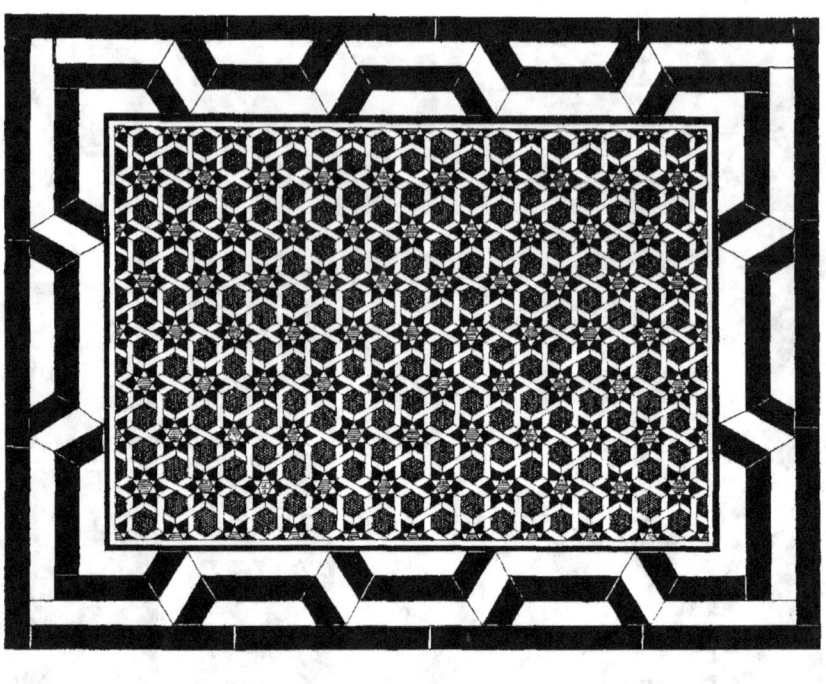

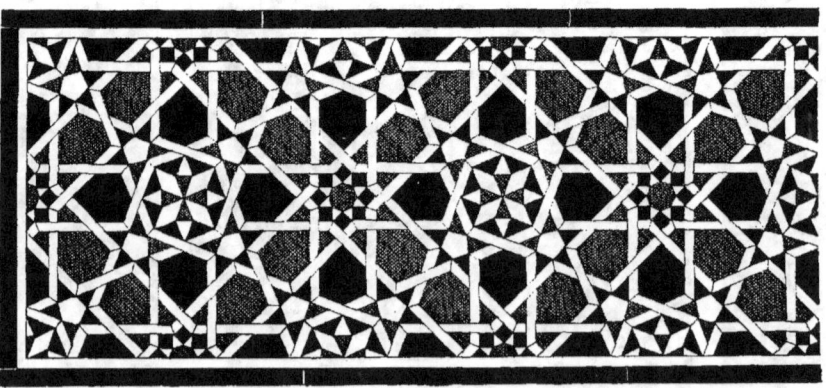

MOSAÏQUES. II. — Planche 17.

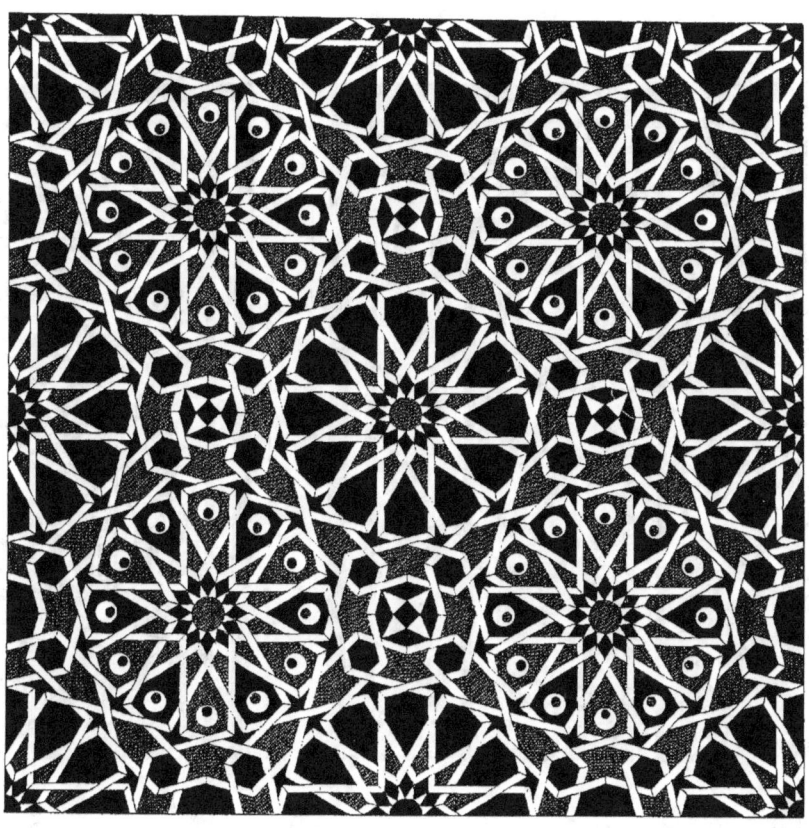

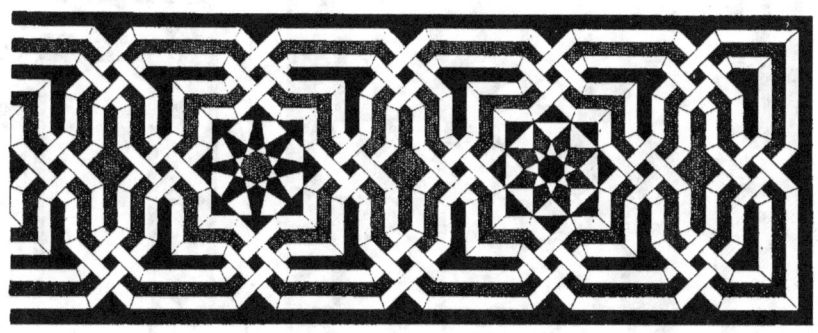

MOSAÏQUES.

PRÉCIS DE L'ART ARABE

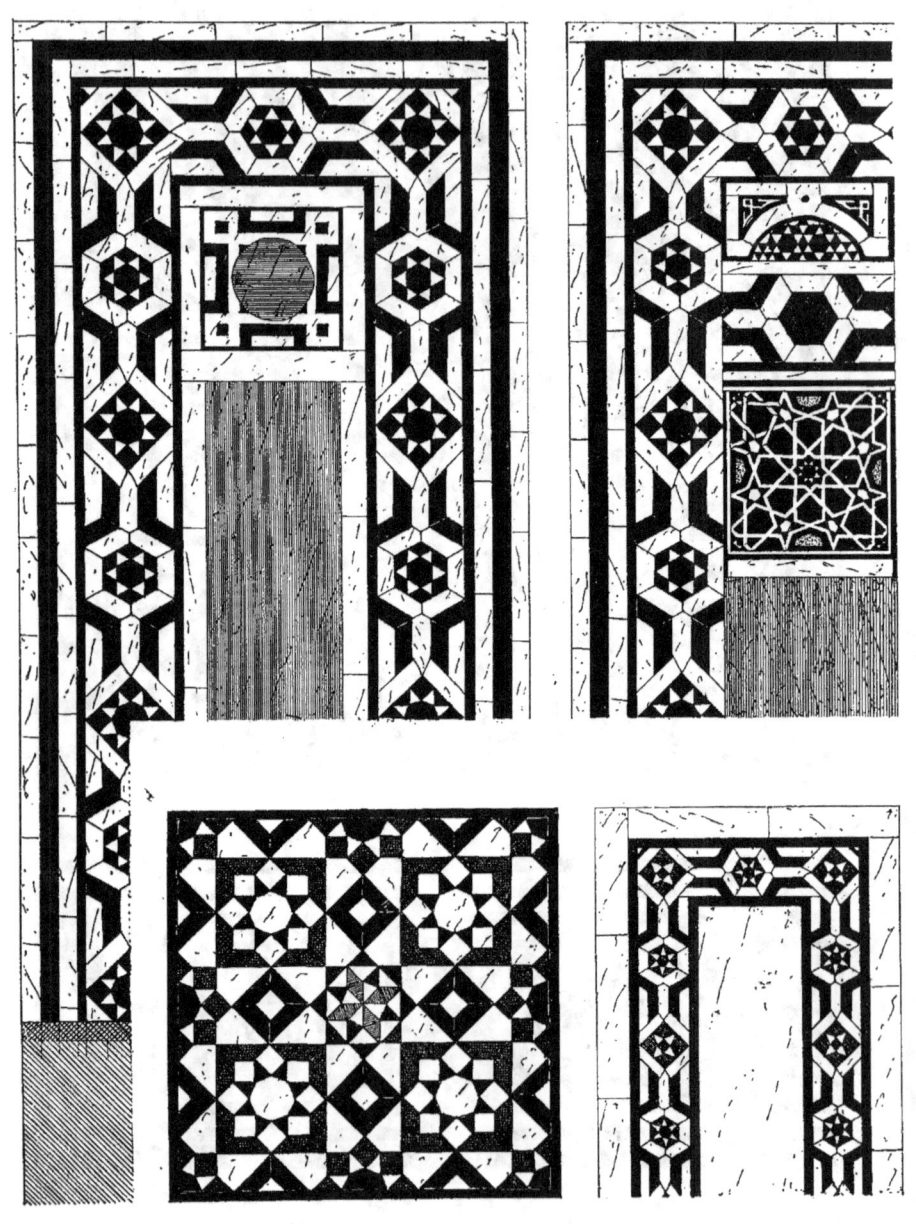

LAMBRIS.

II. — Planche 19.

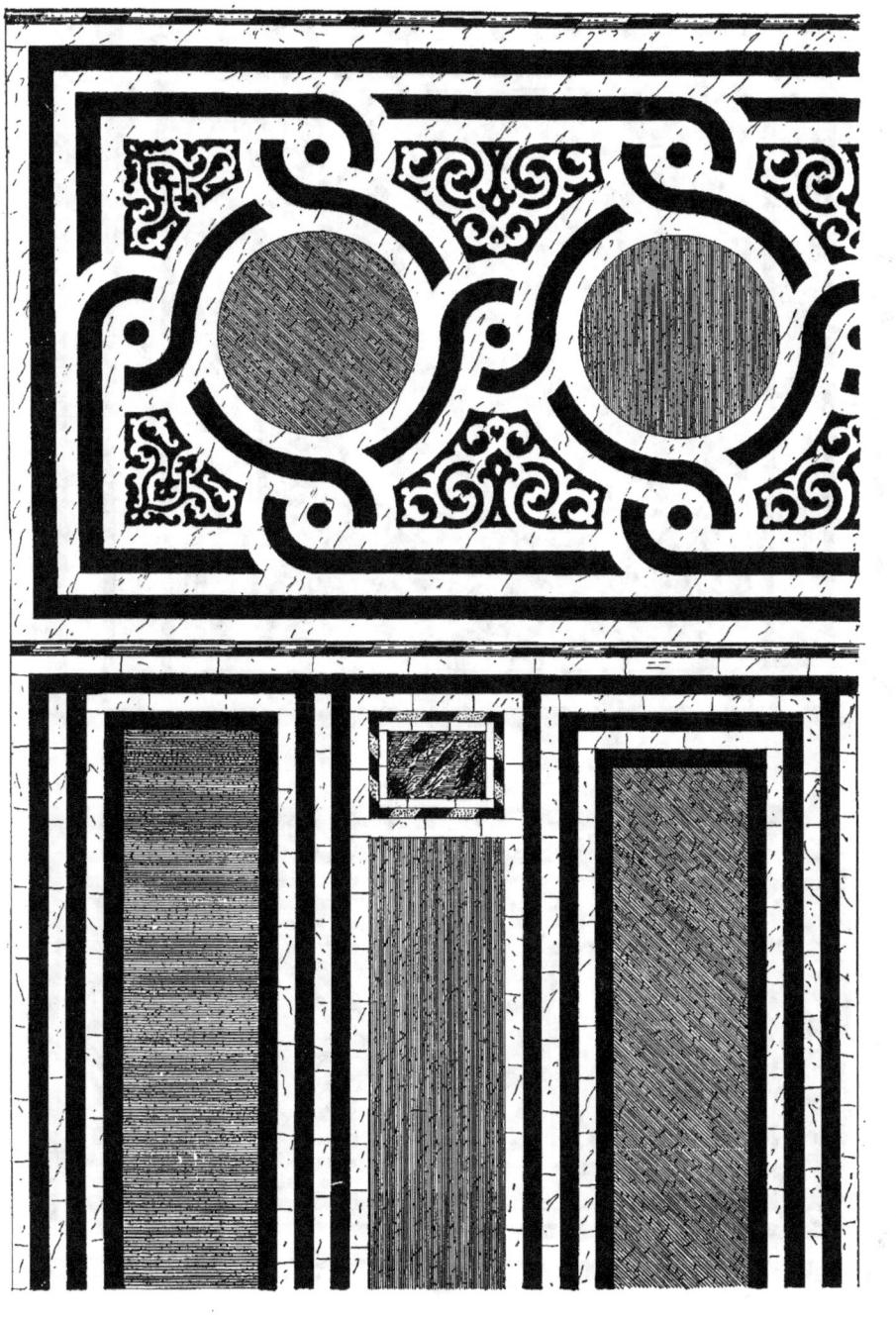

LAMBRIS.

PRÉCIS DE L'ART ARABE

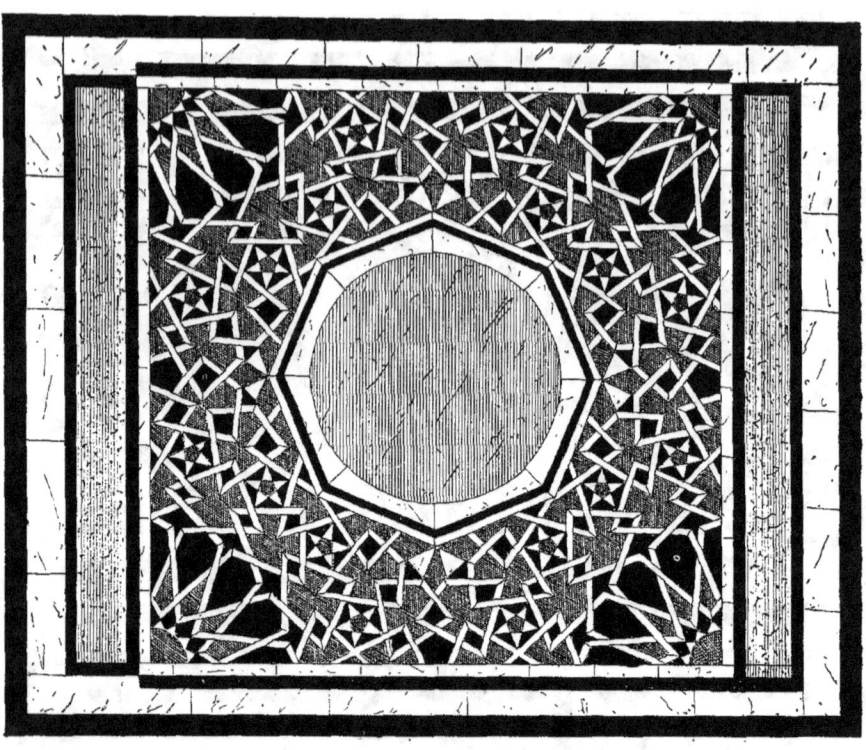

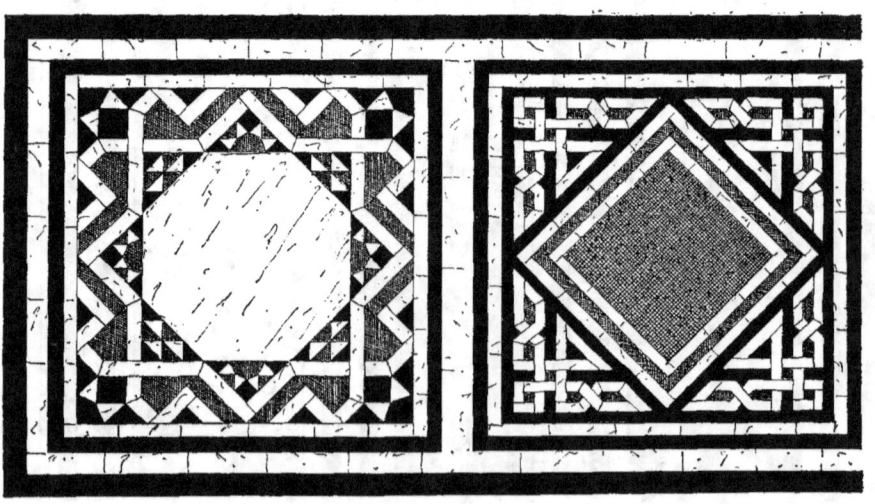

MARBRERIE.

PRÉCIS DE L'ART ARABE

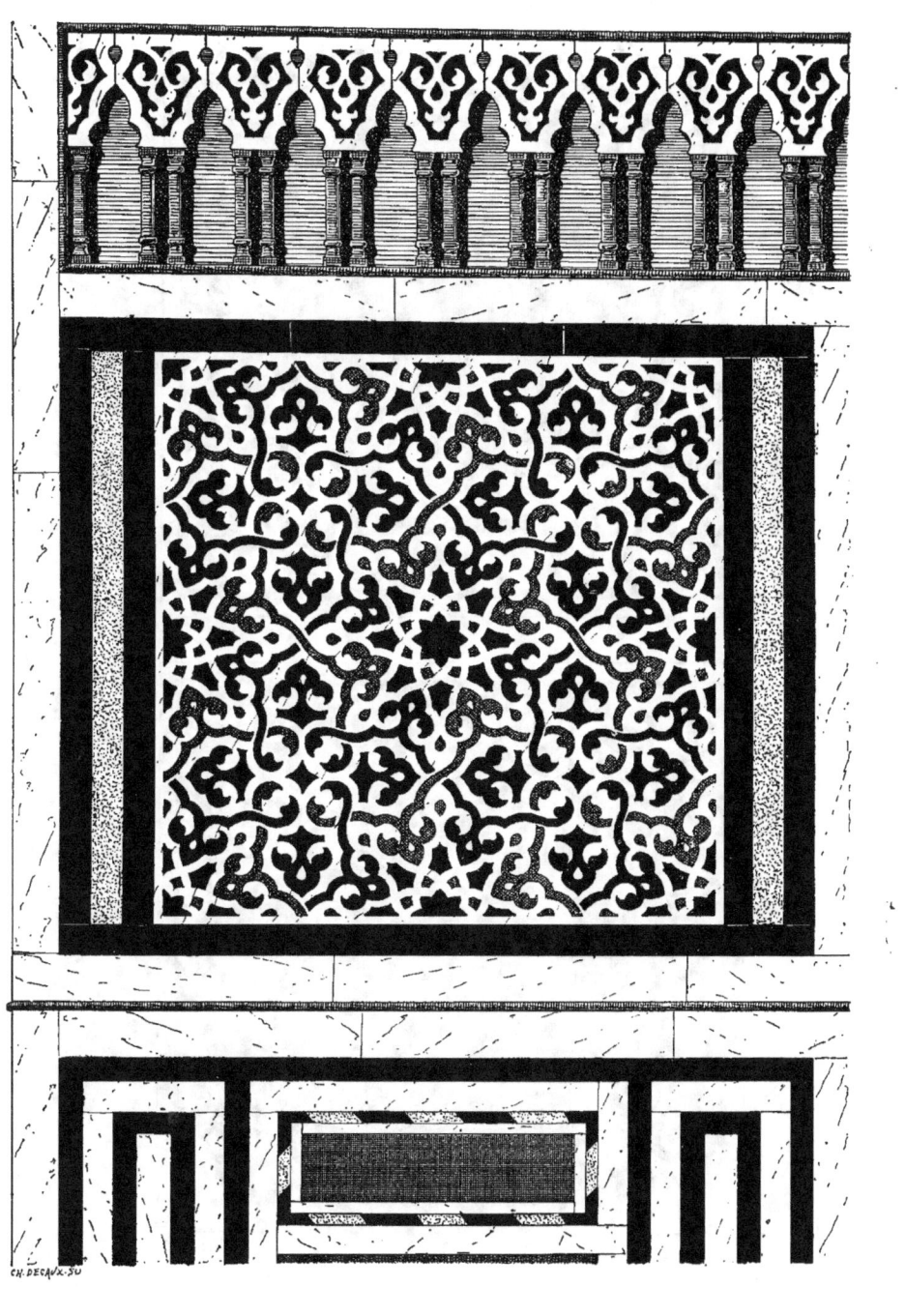

LAMBRIS.

II. — Planche 22.

PRÉCIS DE L'ART ARABE

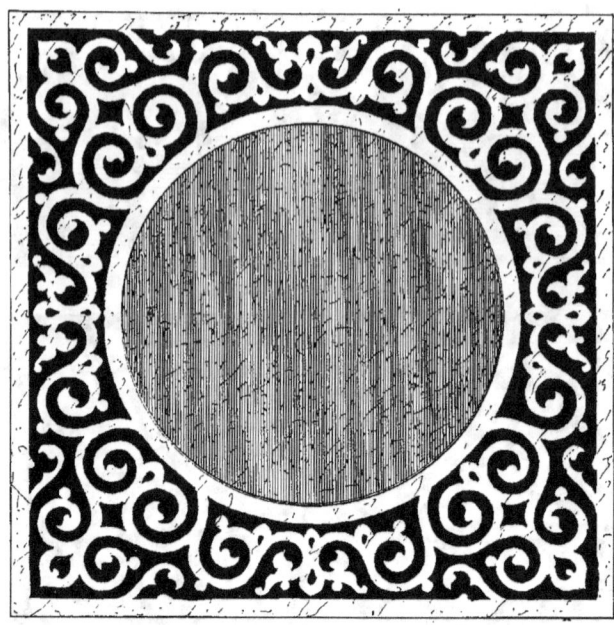

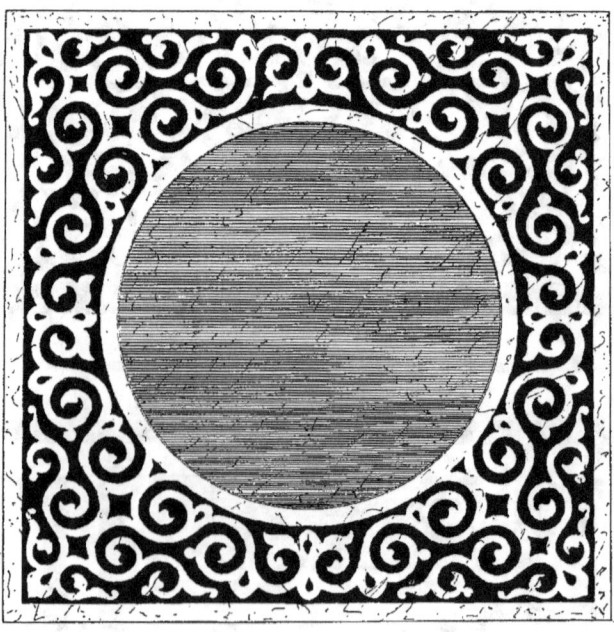

MARQUETERIE II. — Planche 23.

PRÉCIS DE L'ART ARABE

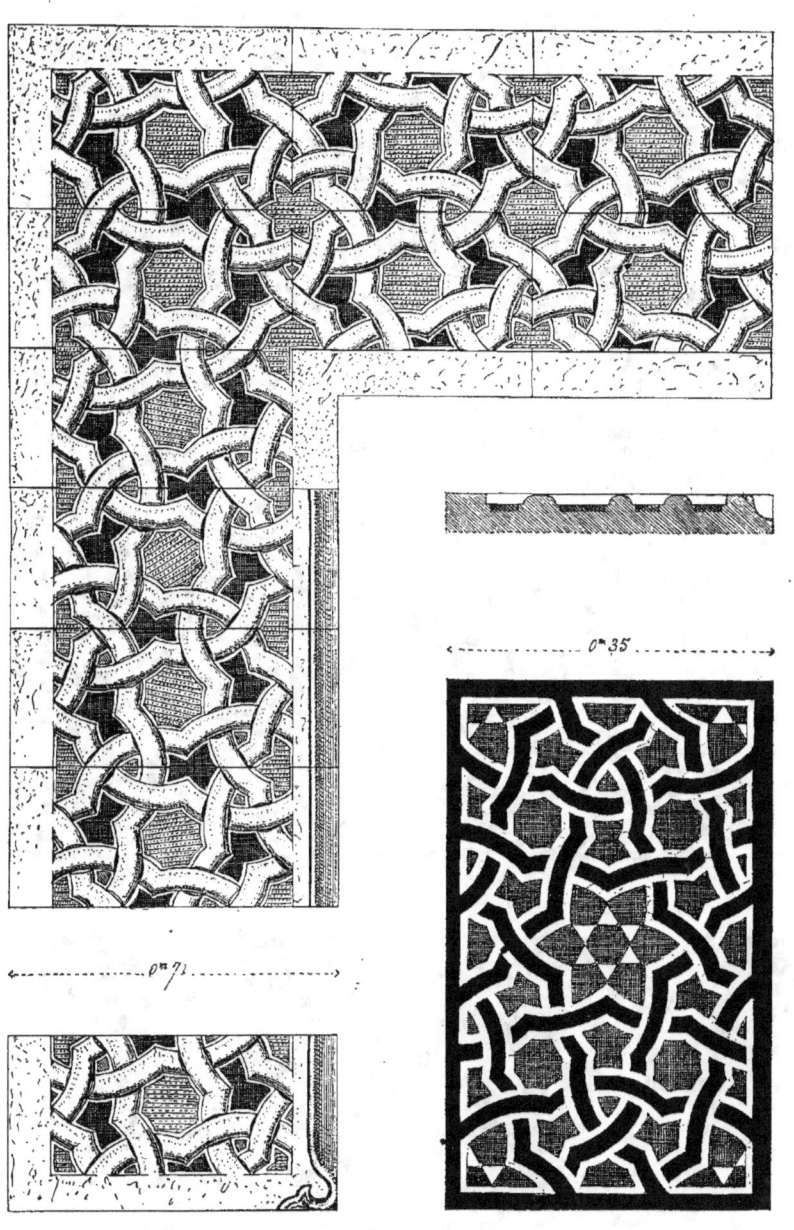

INCRUSTATIONS. II. — Planche 24.

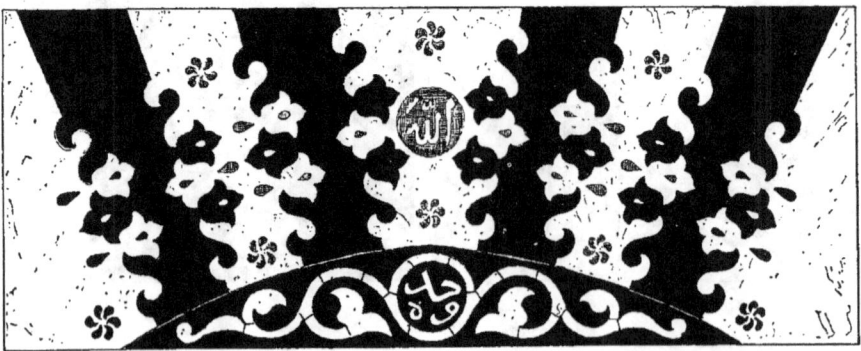

MARQUETERIE

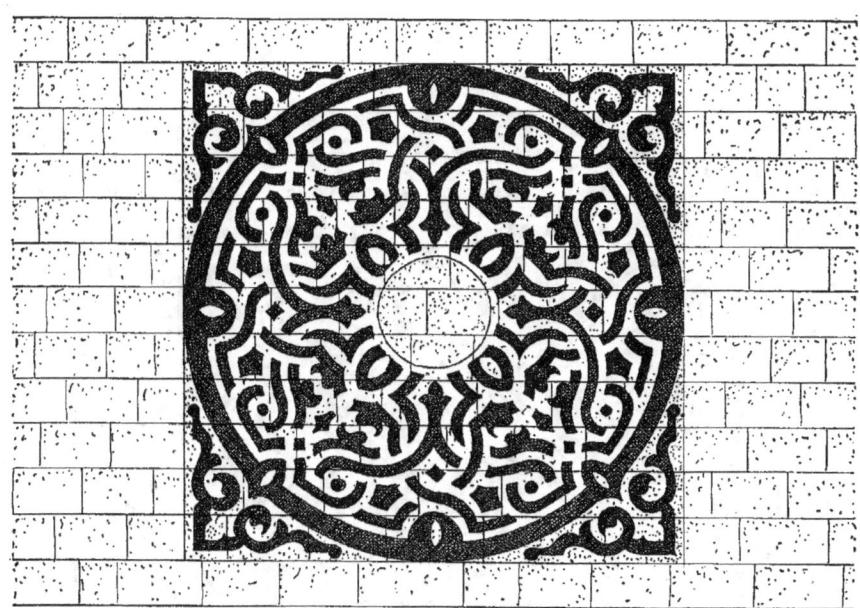

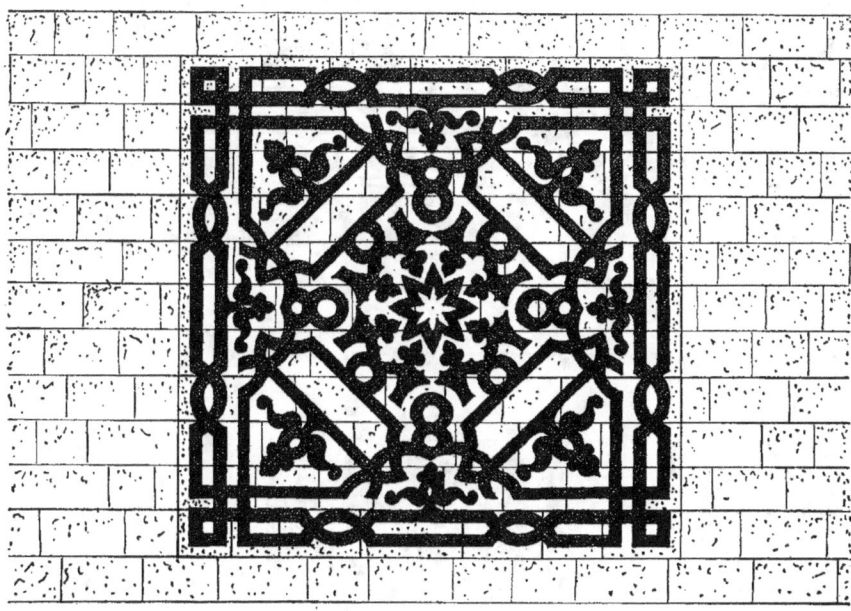

PRÉCIS DE L'ART ARABE

MARQUETERIE.

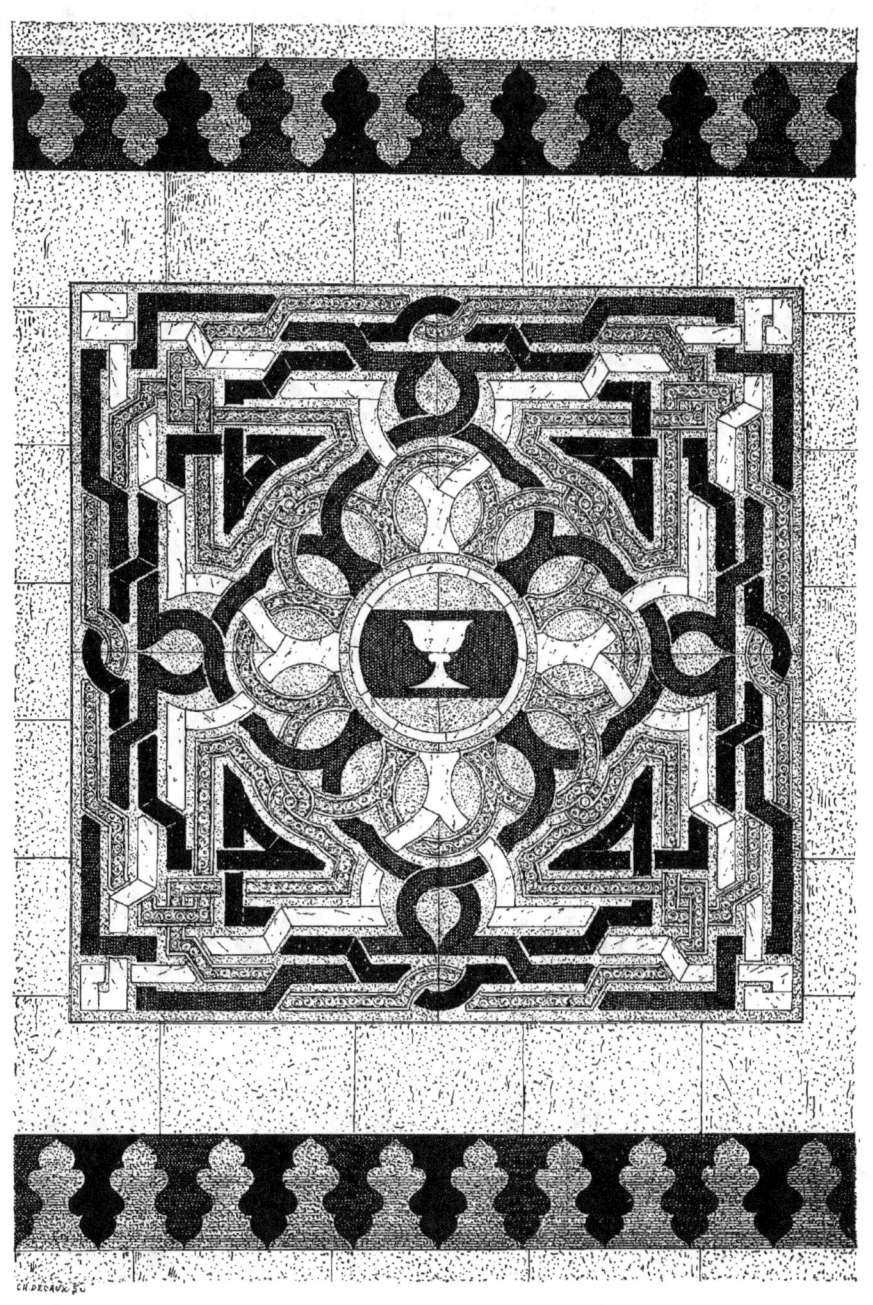

PRÉCIS DE L'ART ARABE

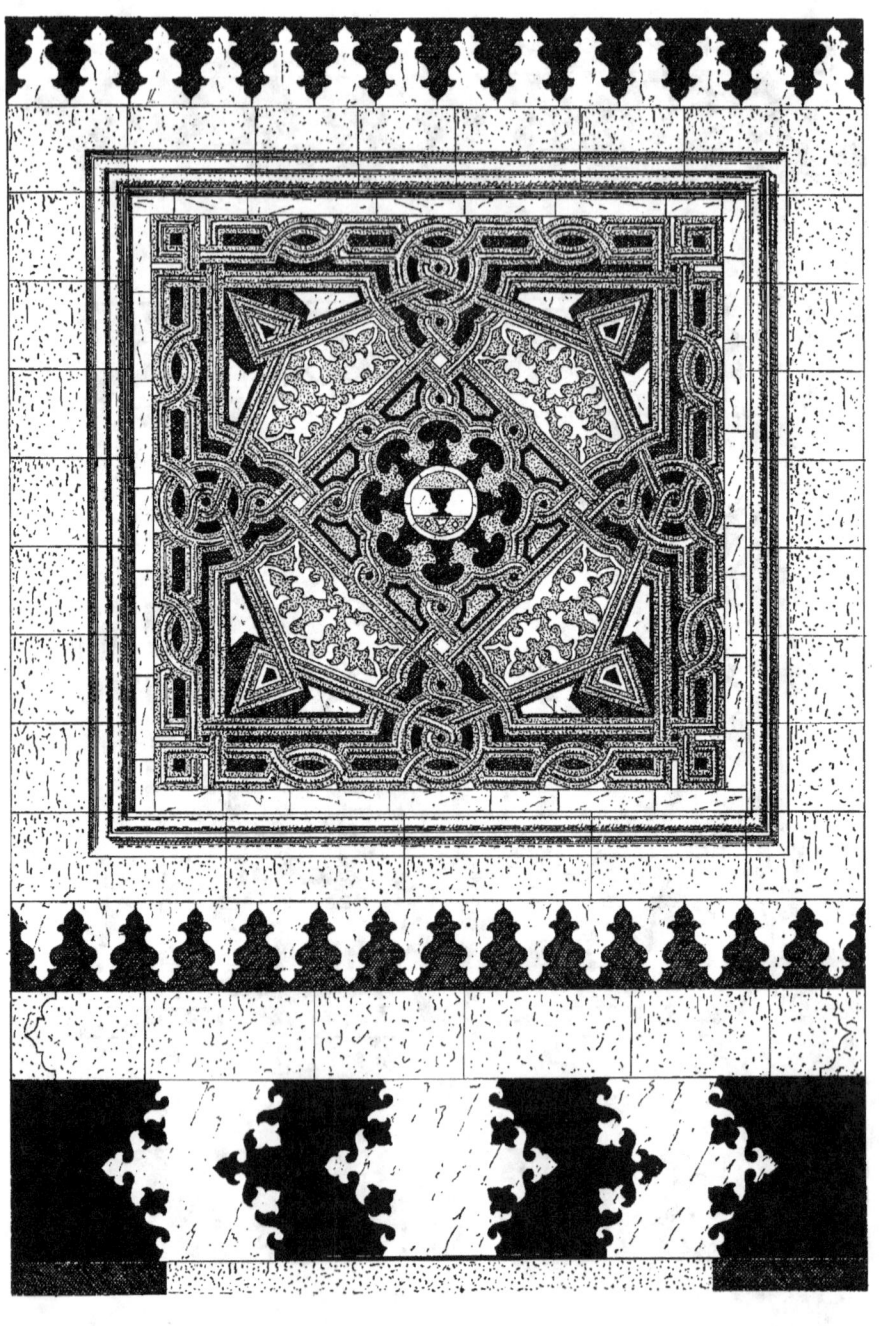

MARQUETERIE. II. — Planche 29.

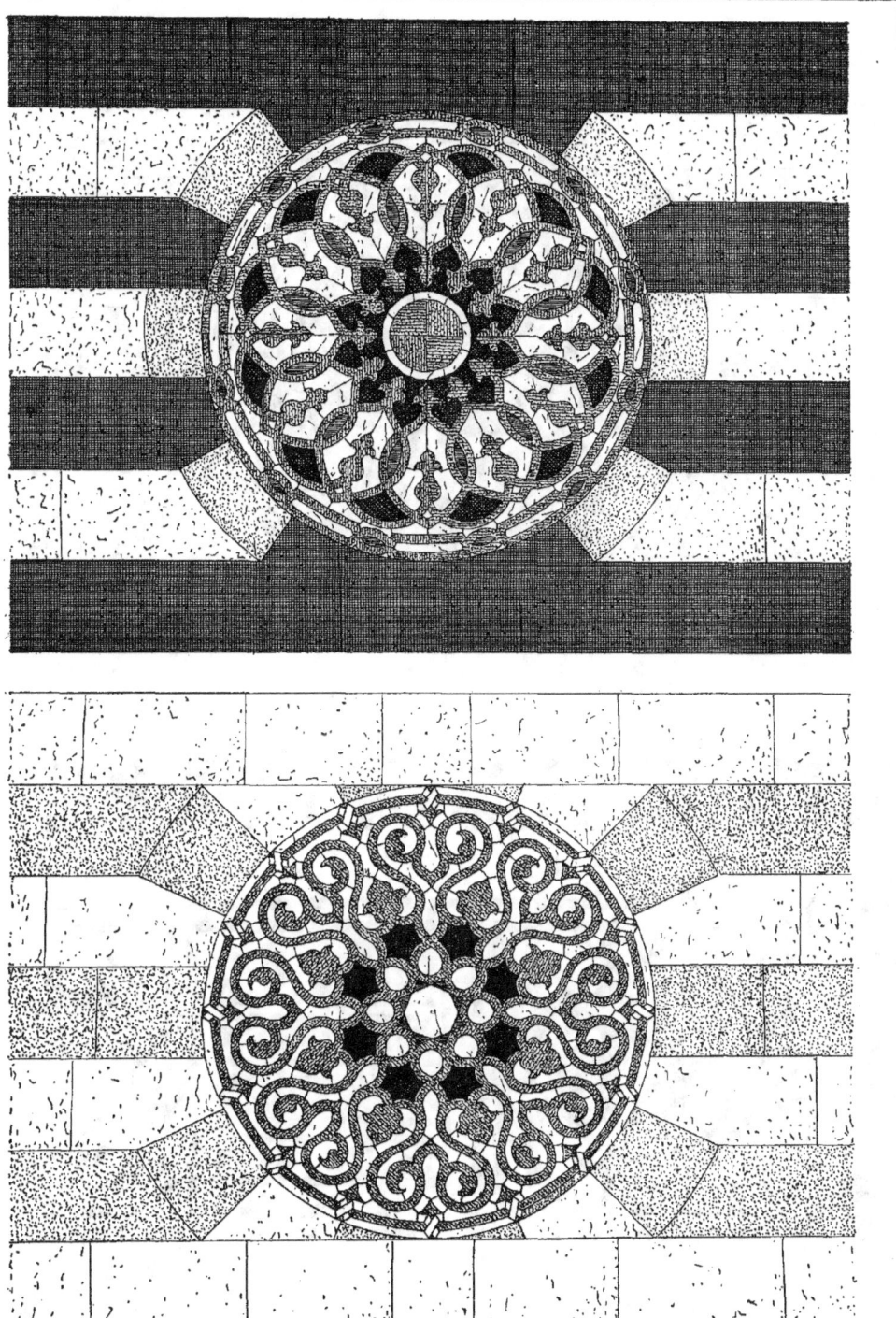

MARQUETERIE.

PRÉCIS DE L'ART ARABE

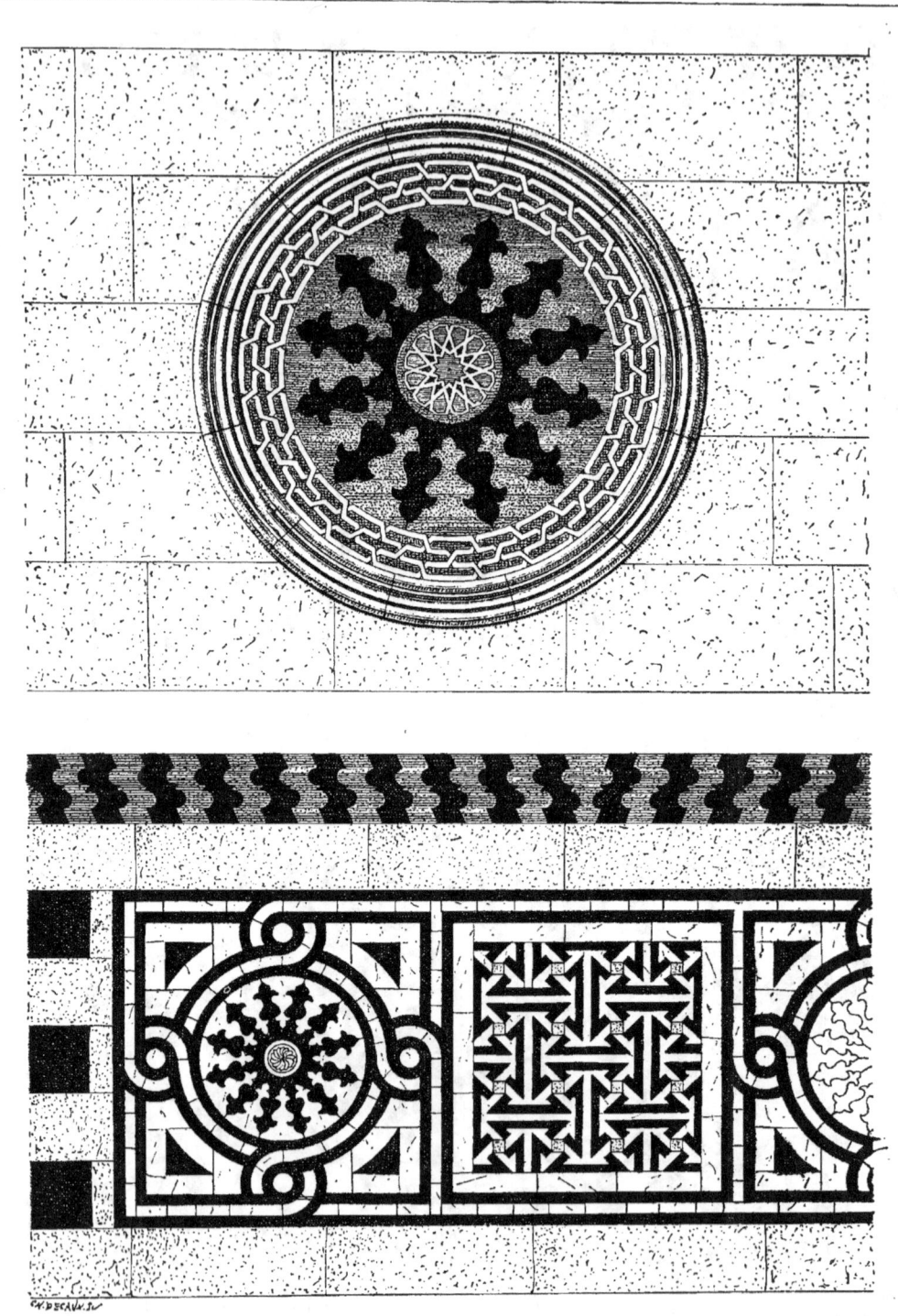

MARQUETERIE. II. — Planche 31.

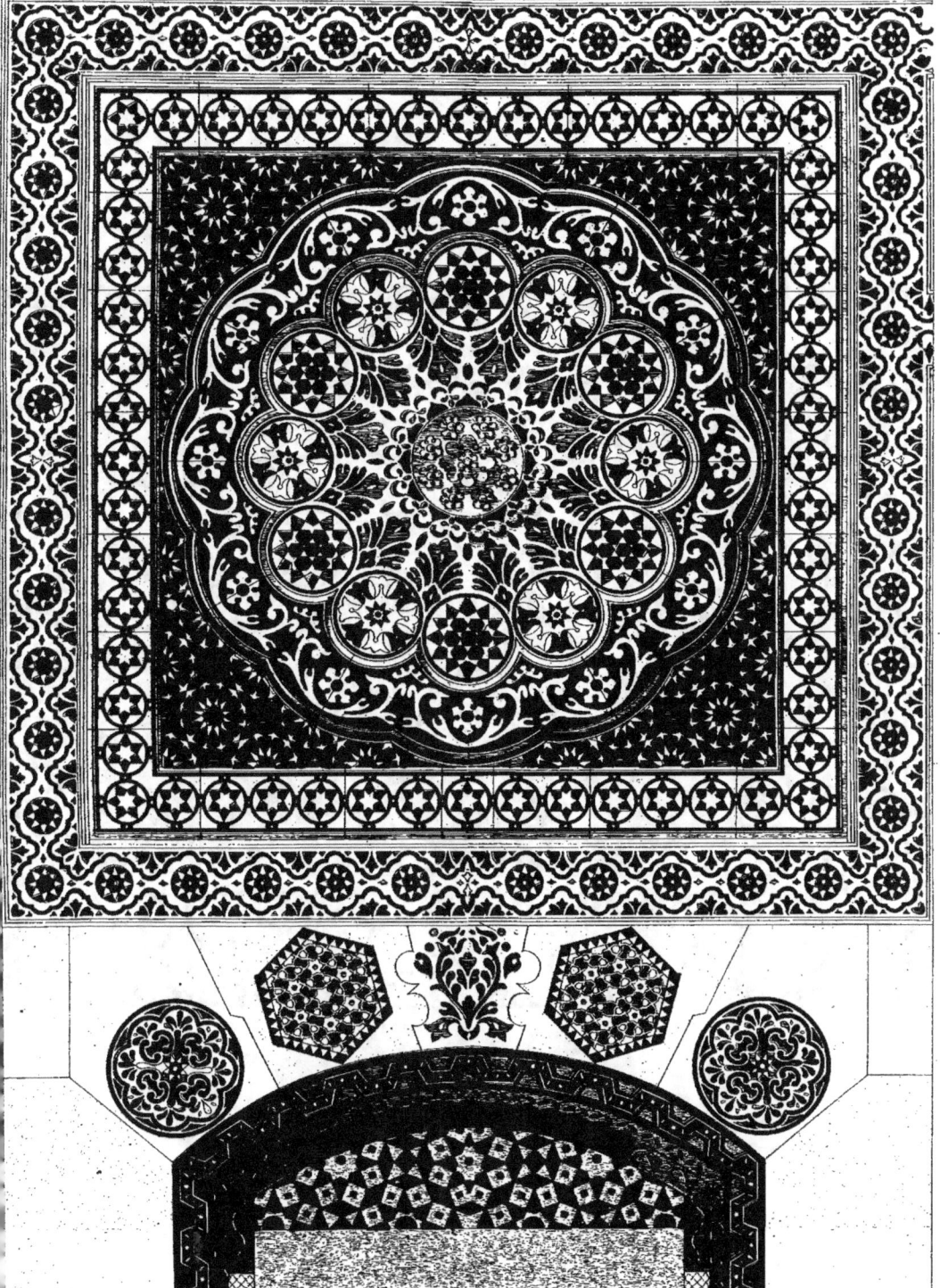

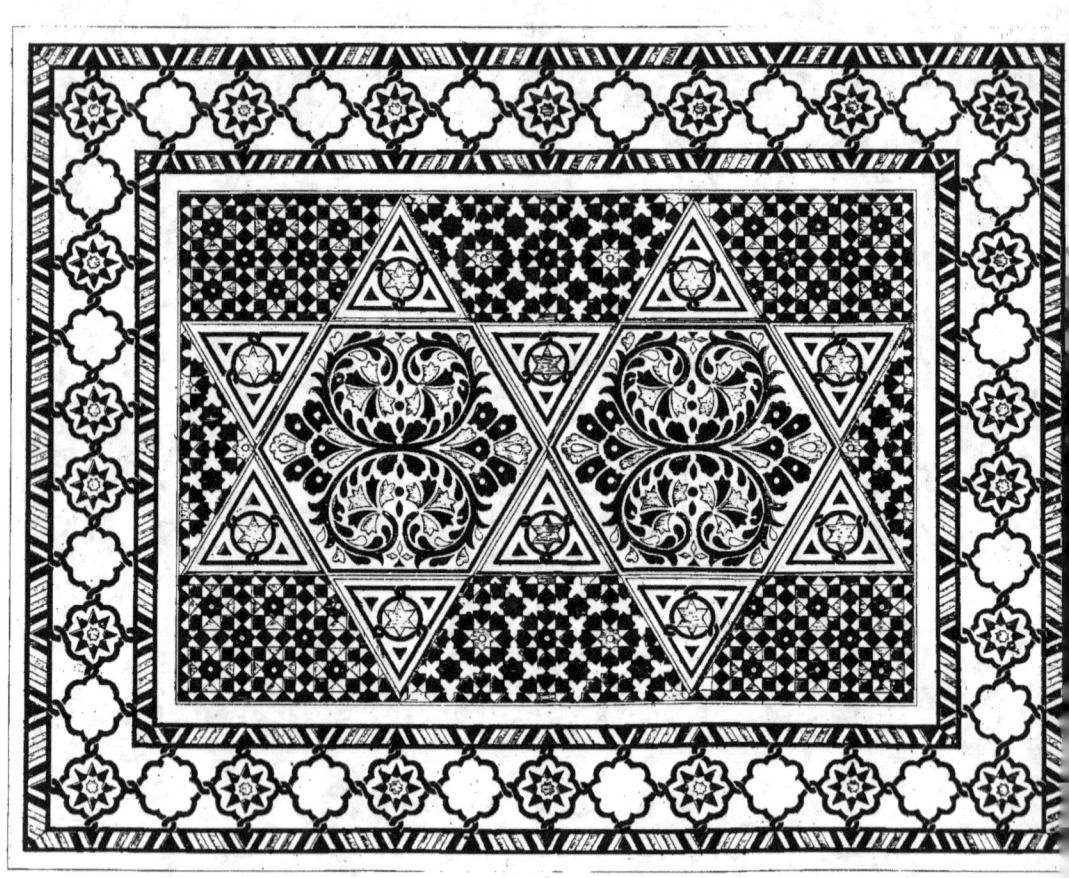

PRÉCIS DE L'ART ARABE

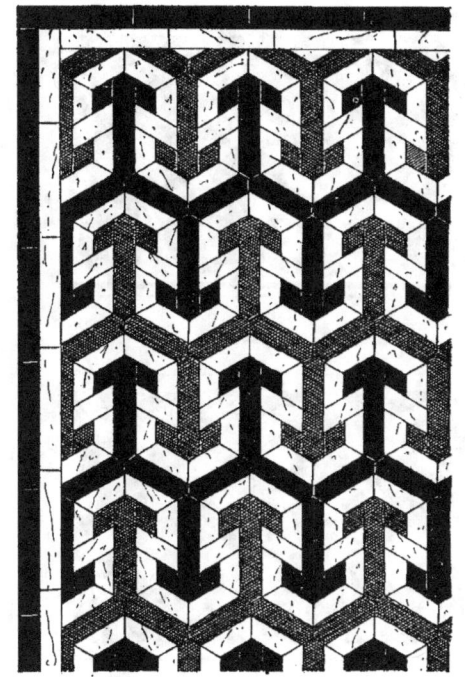 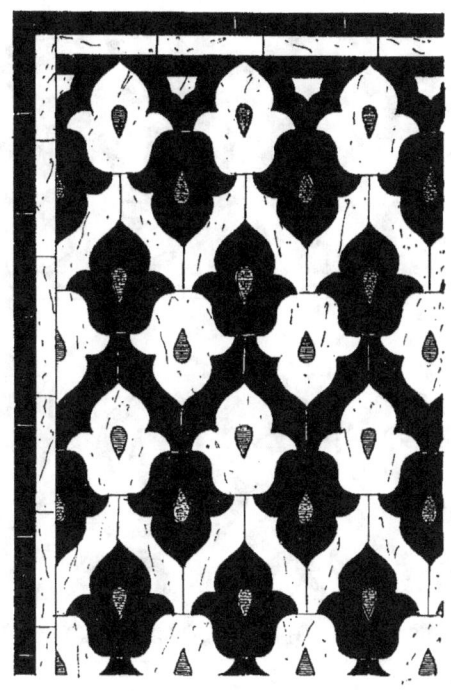

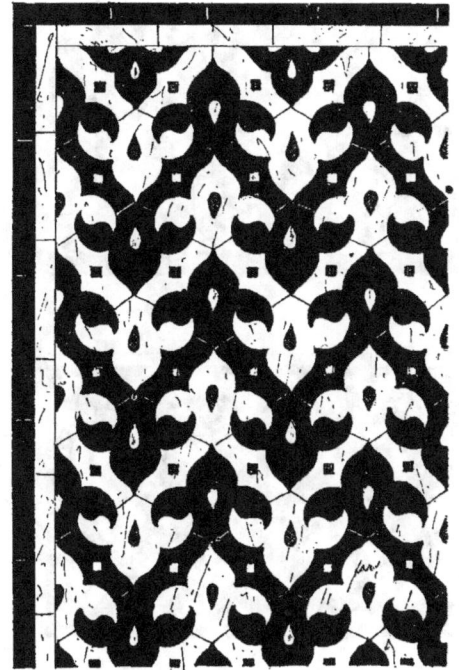 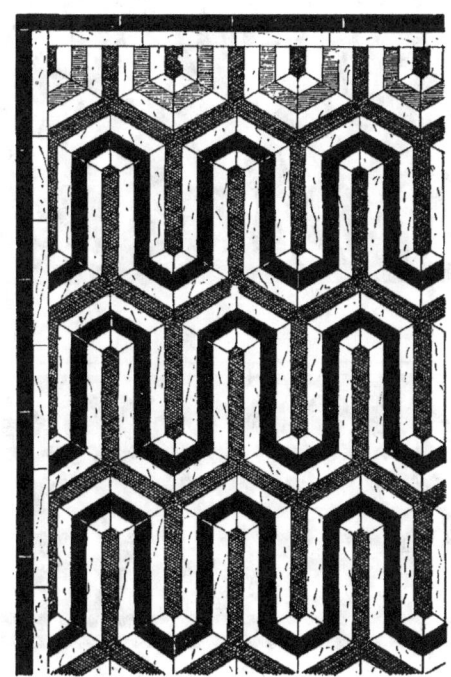

MARQUETERIE. II. — Planche 36.

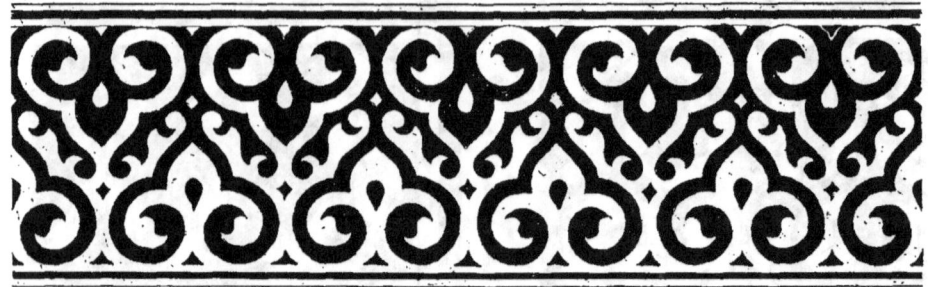
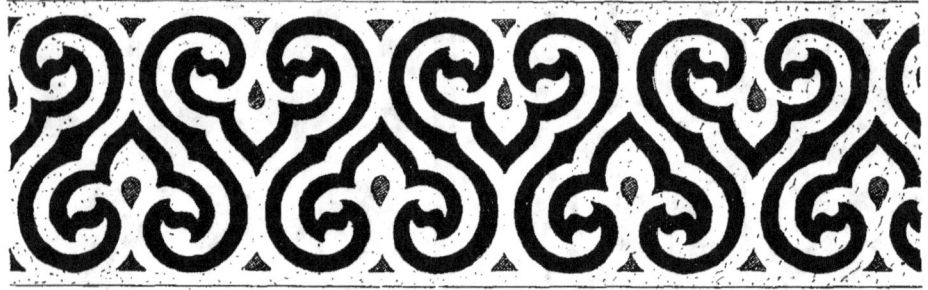
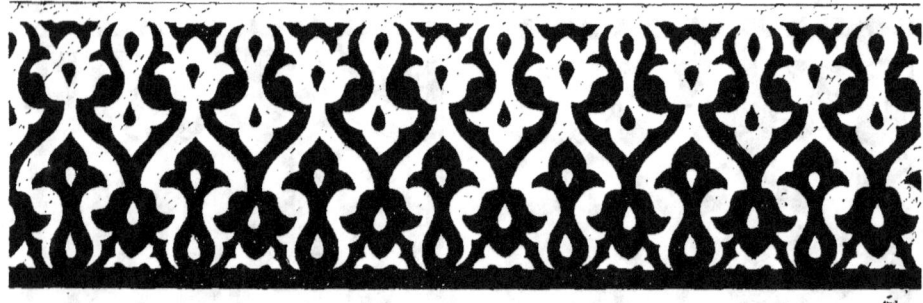
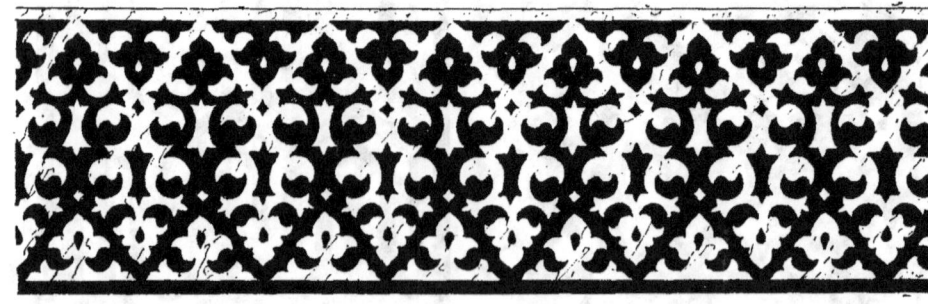

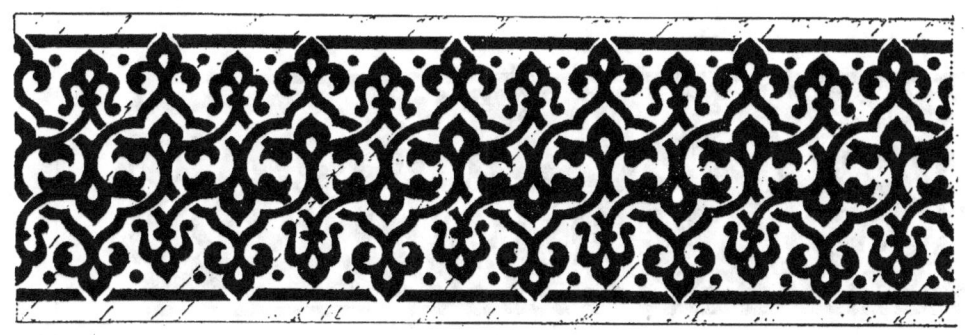

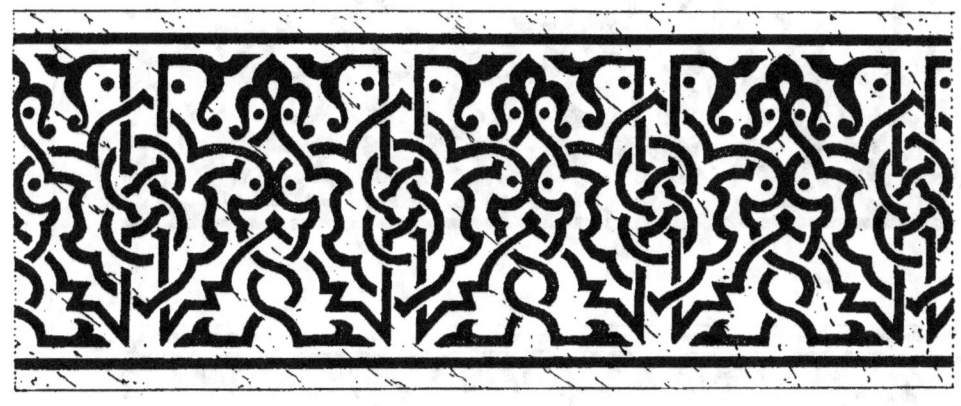

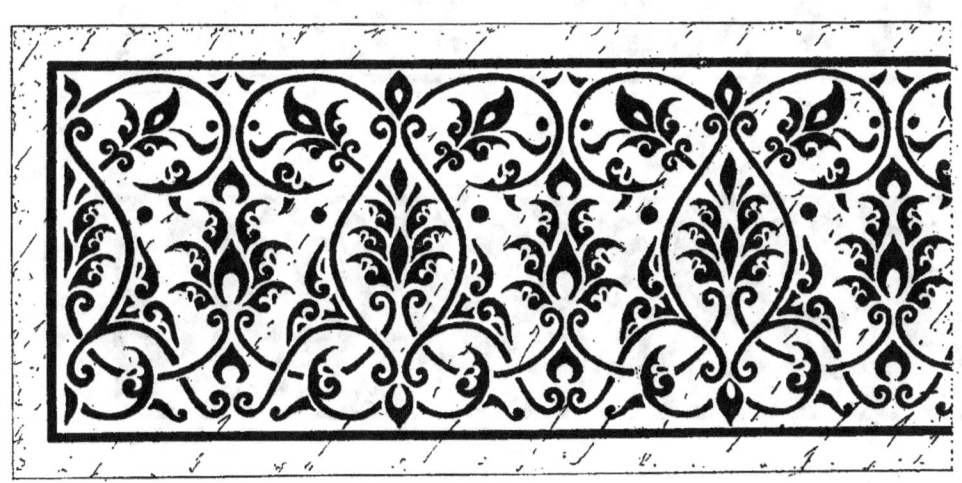

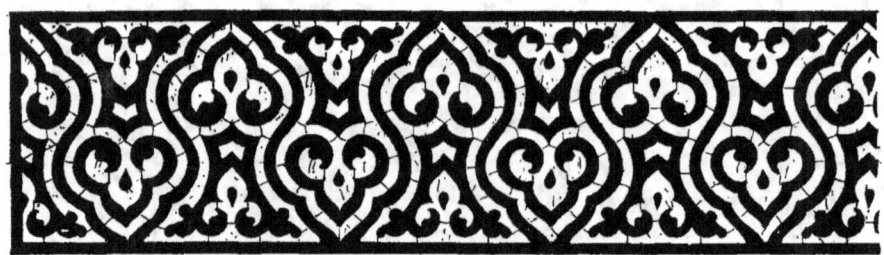

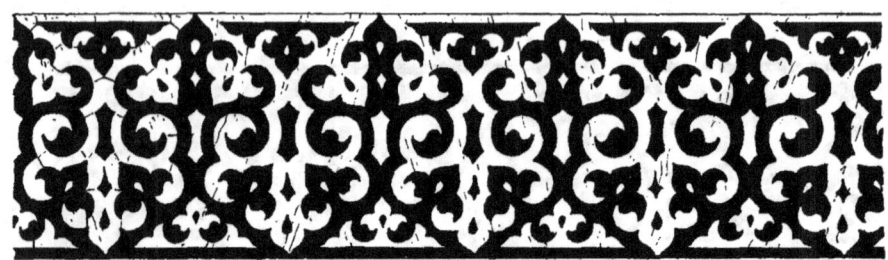

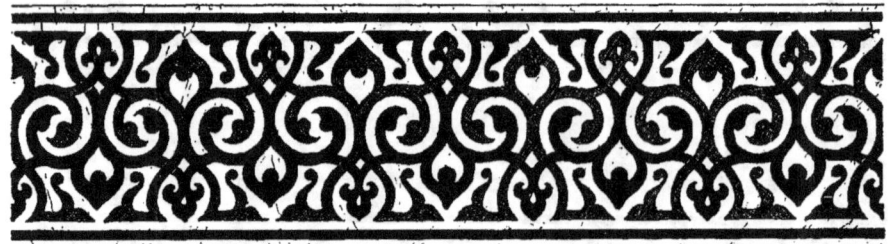

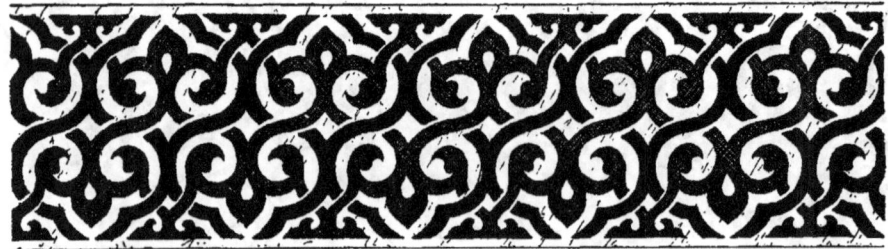

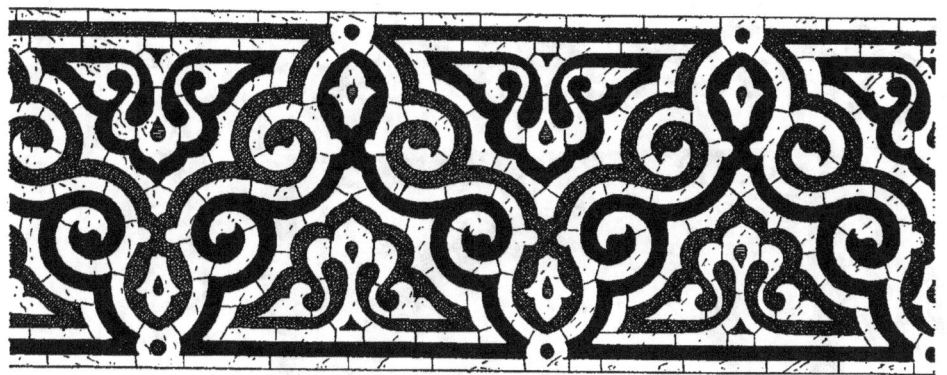

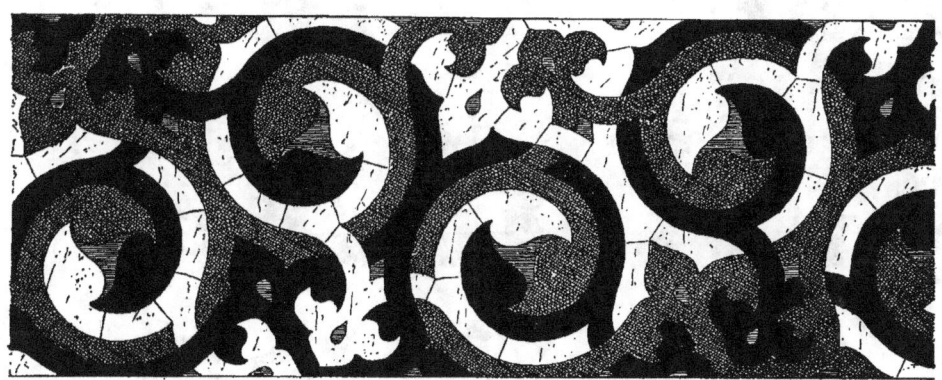

PRÉCIS DE L'ART ARABE

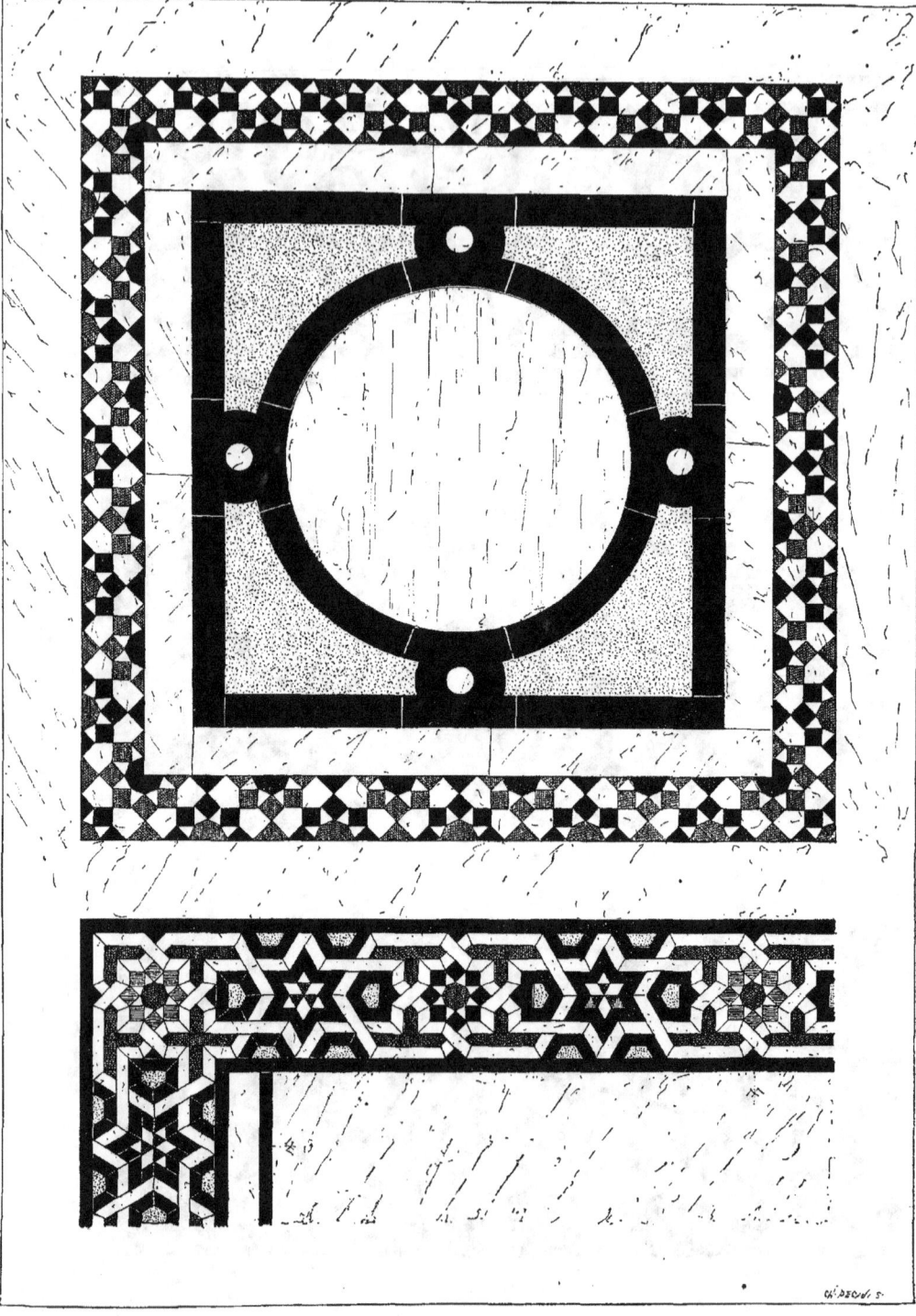

PAVEMENTS. II. — Planche 41.

PRÉCIS DE L'ART ARABE

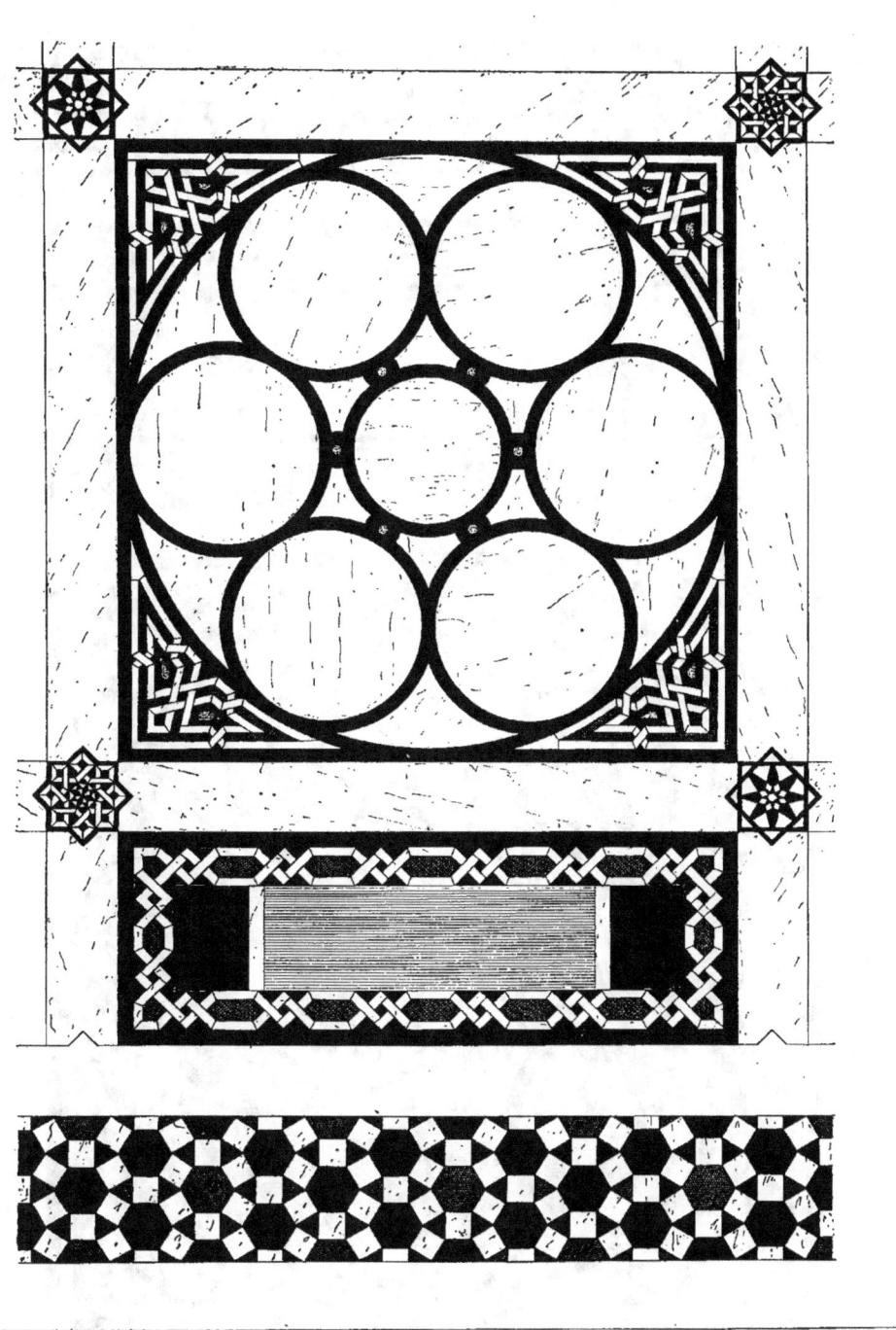

PAVEMENTS.

II. — Planche 42.

PRÉCIS DE L'ART ARABE

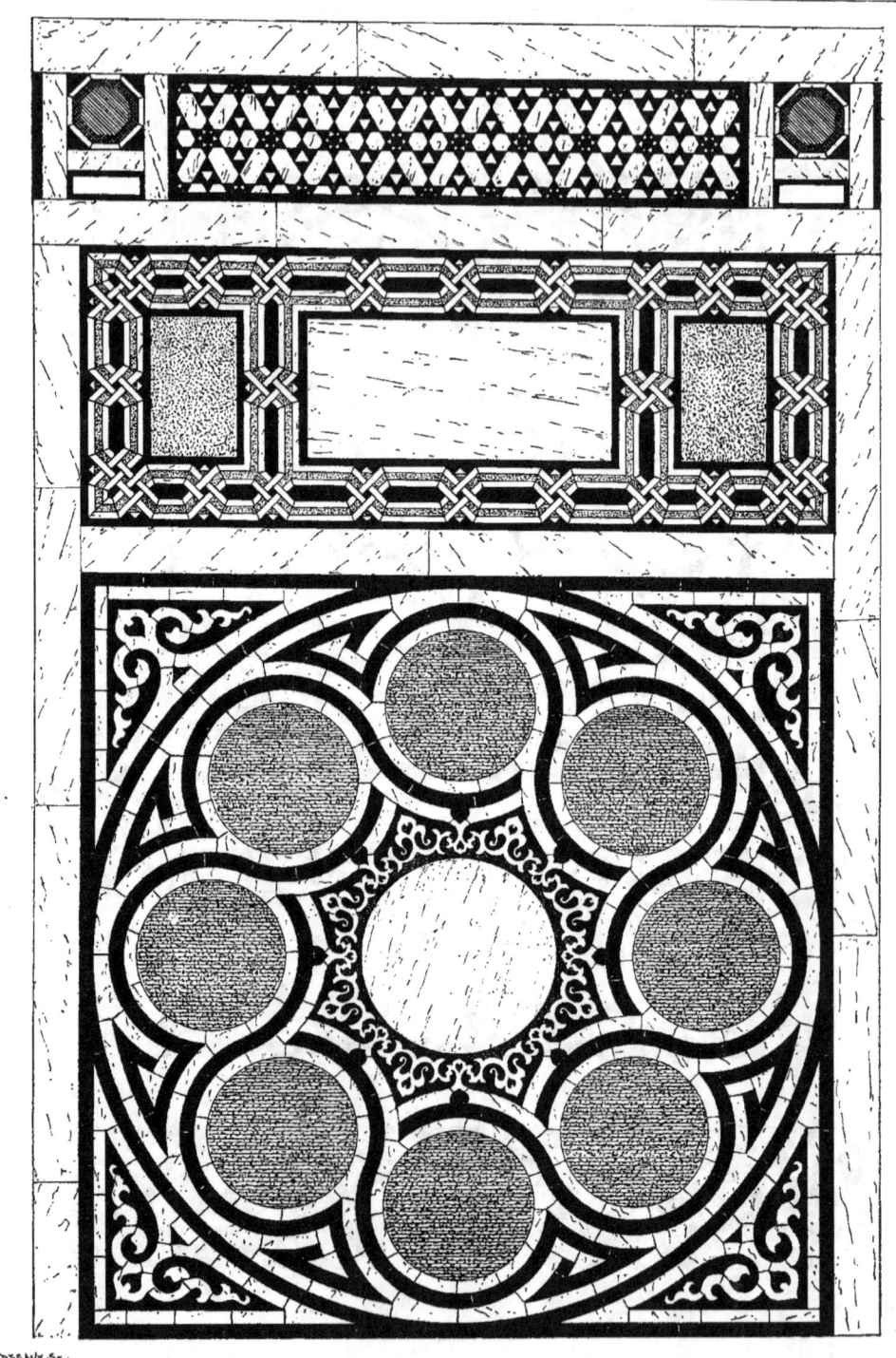

PAVEMENTS.

II. — Planche 43.

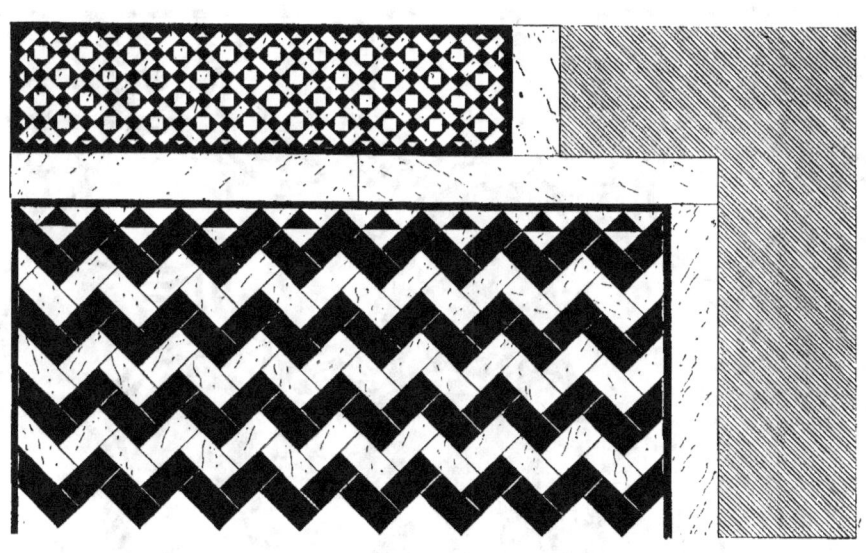
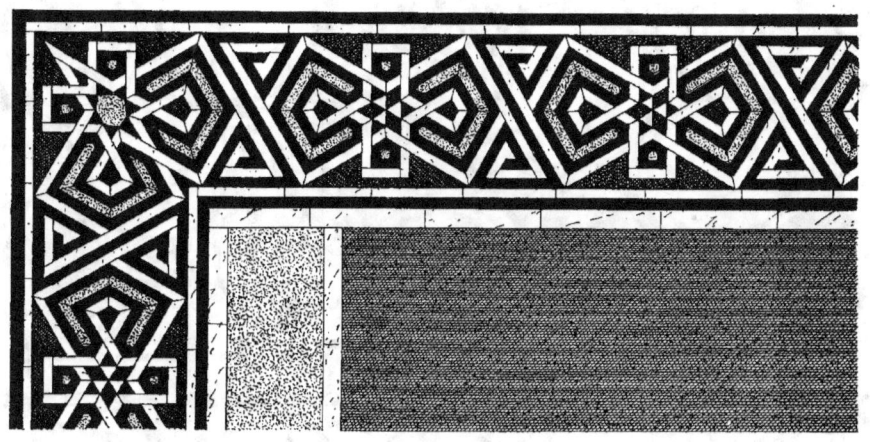
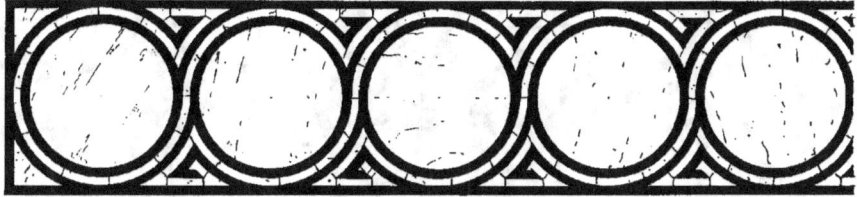

PAVEMENTS.

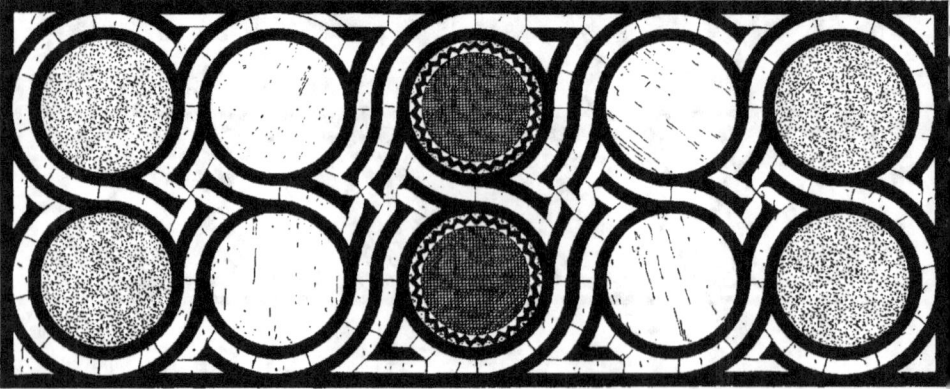

PAVEMENTS.

PRÉCIS DE L'ART ARABE

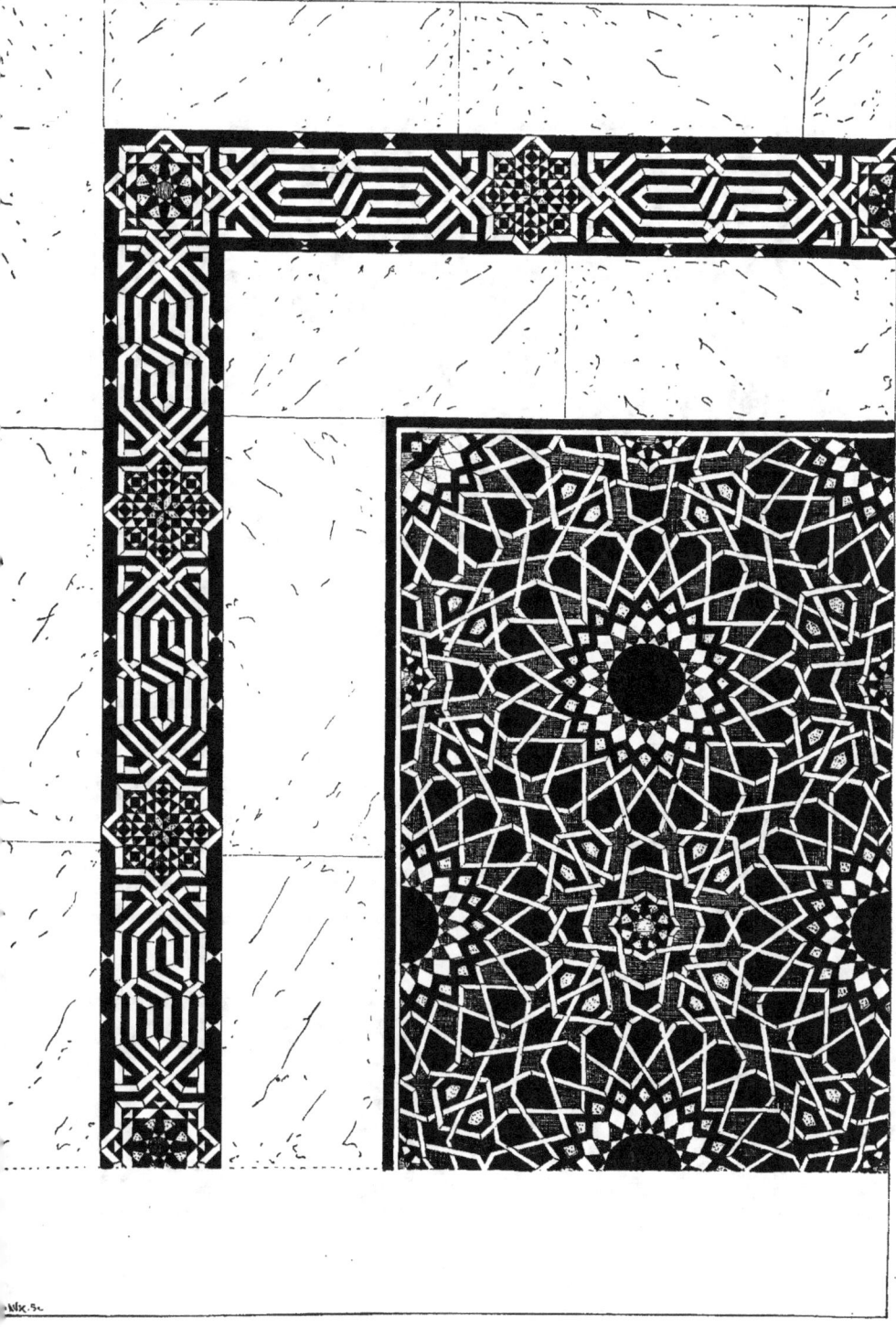

PAVEMENTS. II. — Planche 46.

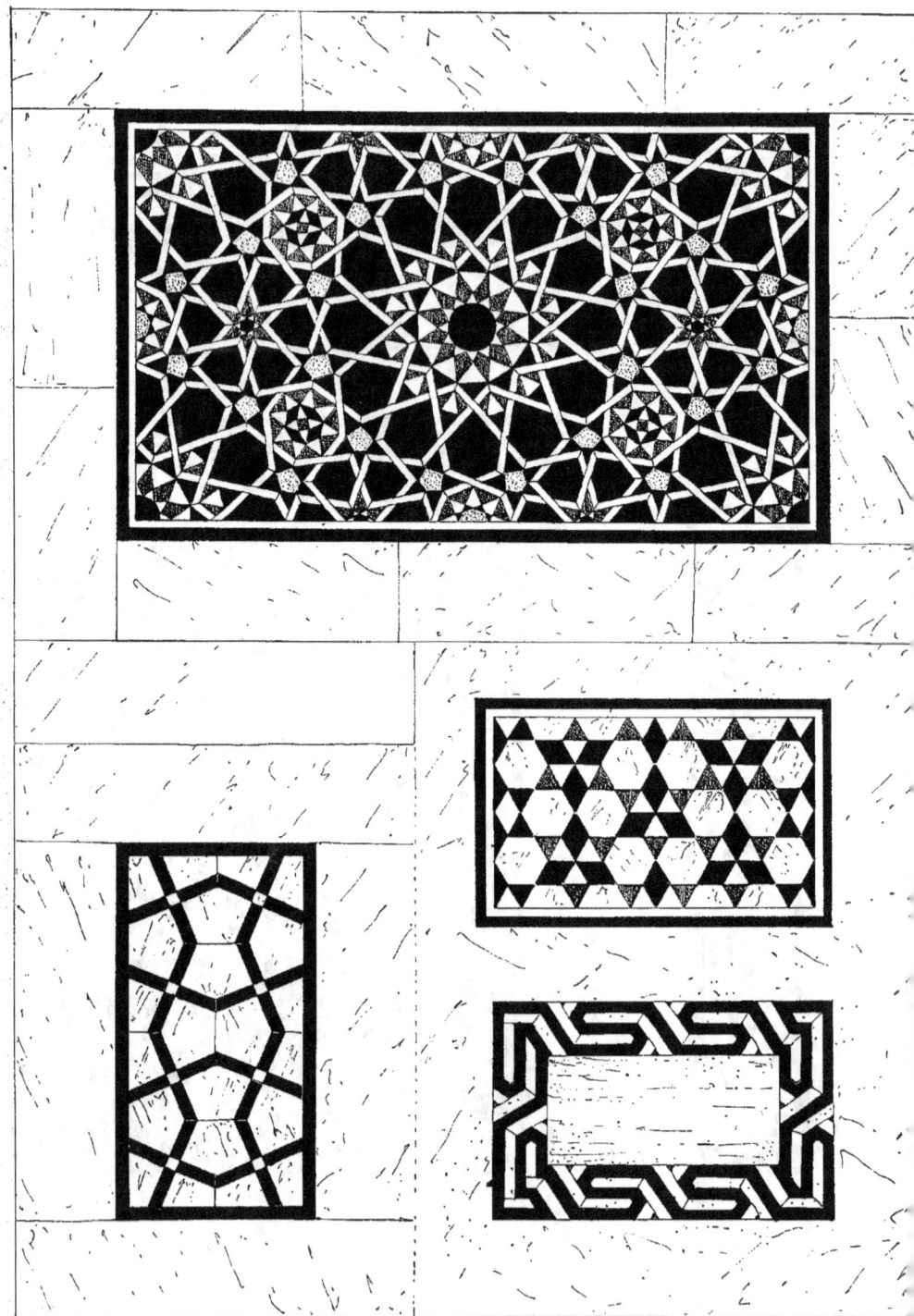

PAVEMENTS.

PRÉCIS DE L'ART ARABE

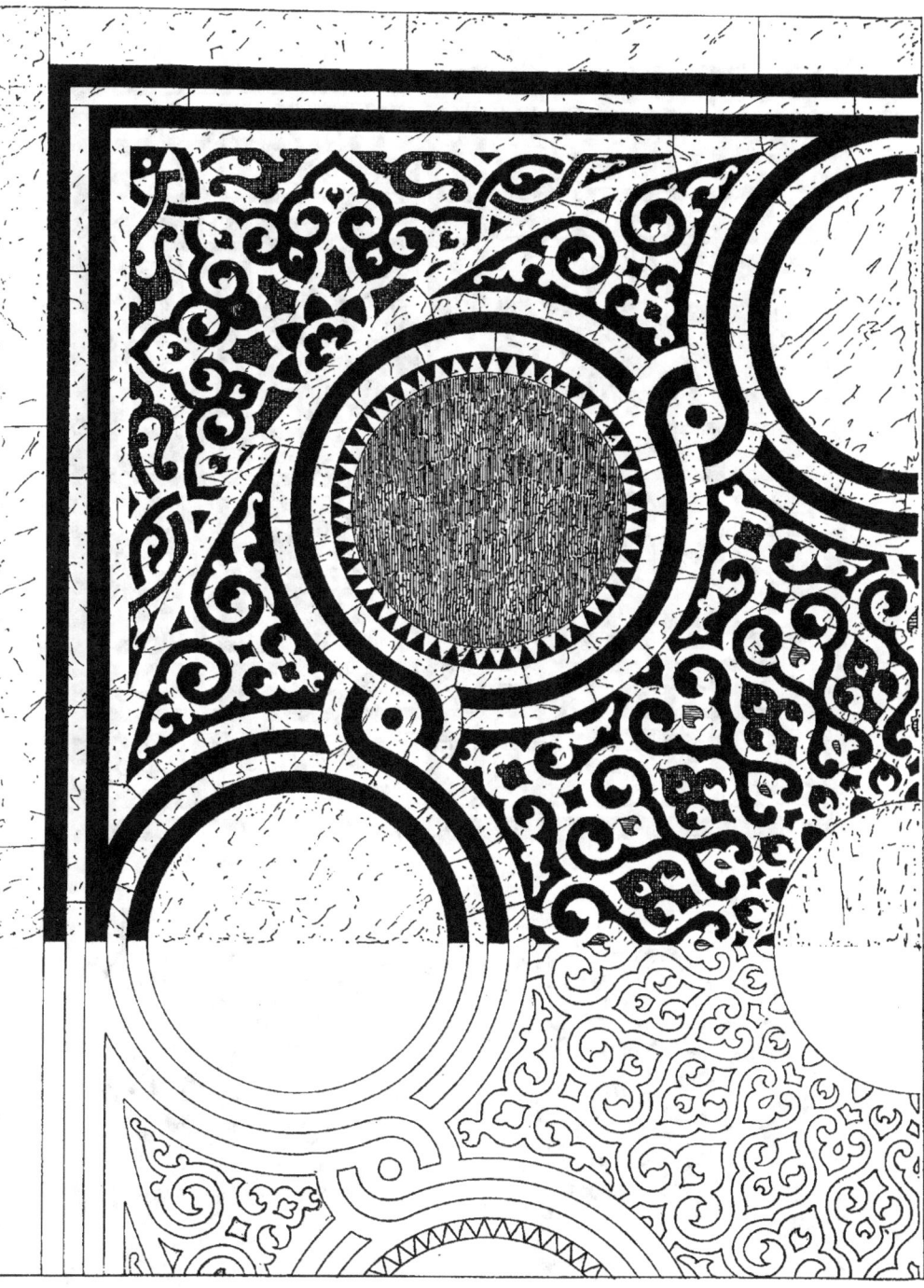

PAVEMENTS. II. — Planche 48.

PRÉCIS DE L'ART ARABE

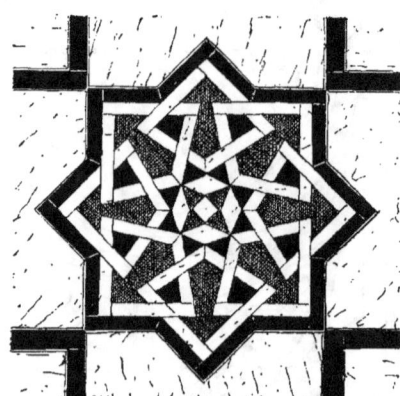

PAVEMENTS. II. — Planche 49.

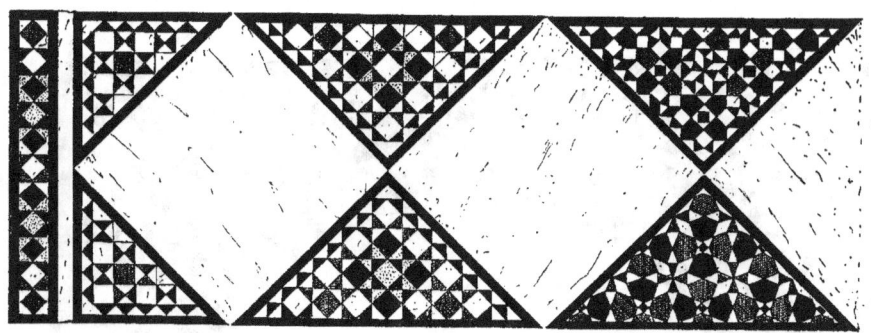

PAVEMENTS.

II. — Planche 50.

PRÉCIS DE L'ART ARABE

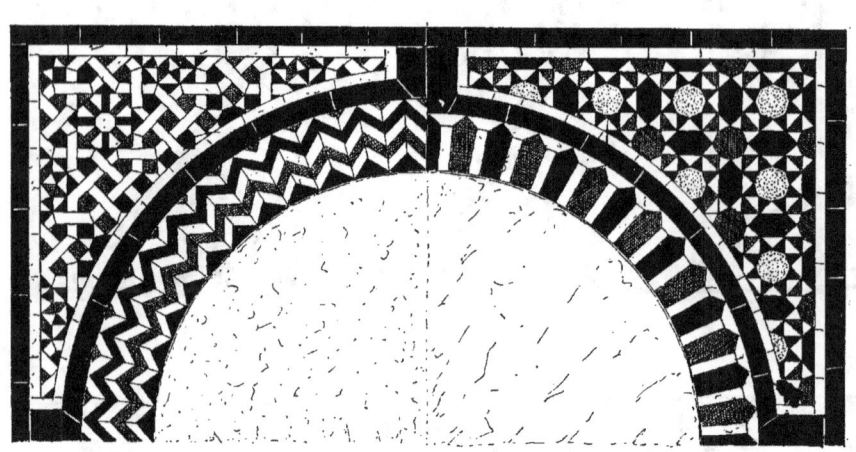

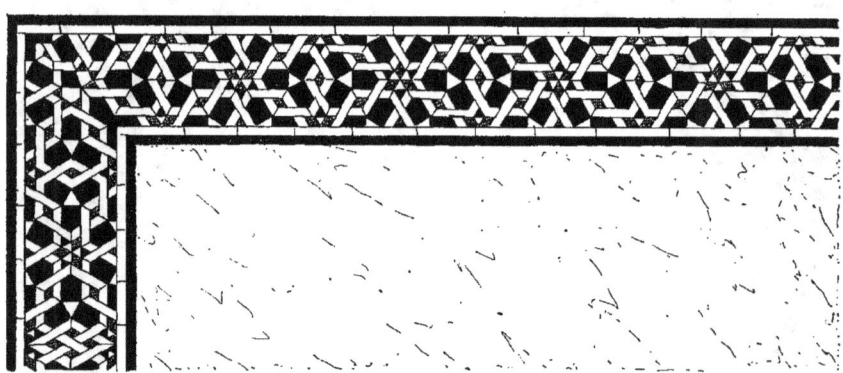

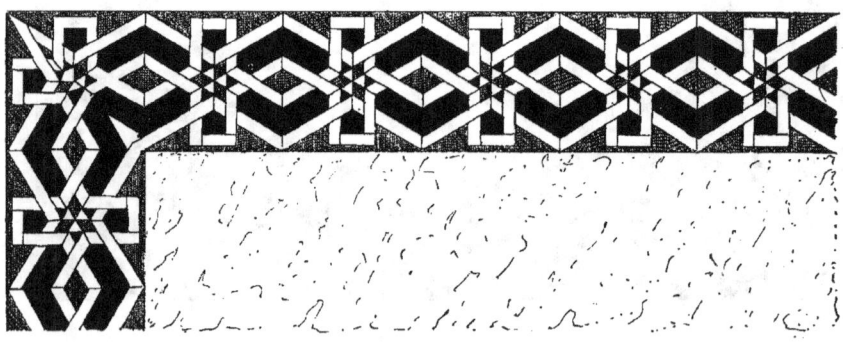

PAVEMENTS. II. — Planche 51.

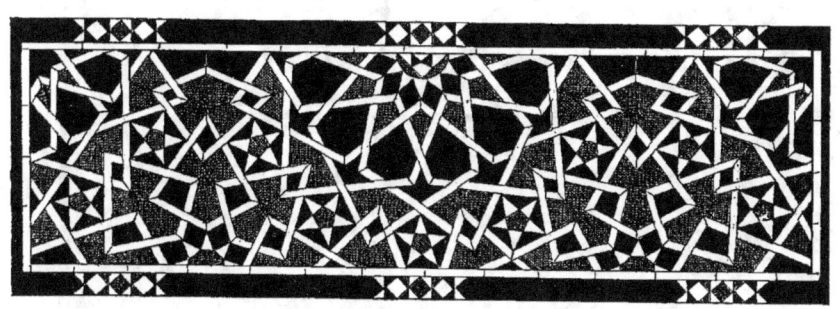

PAVEMENTS.

PRÉCIS DE L'ART ARABE

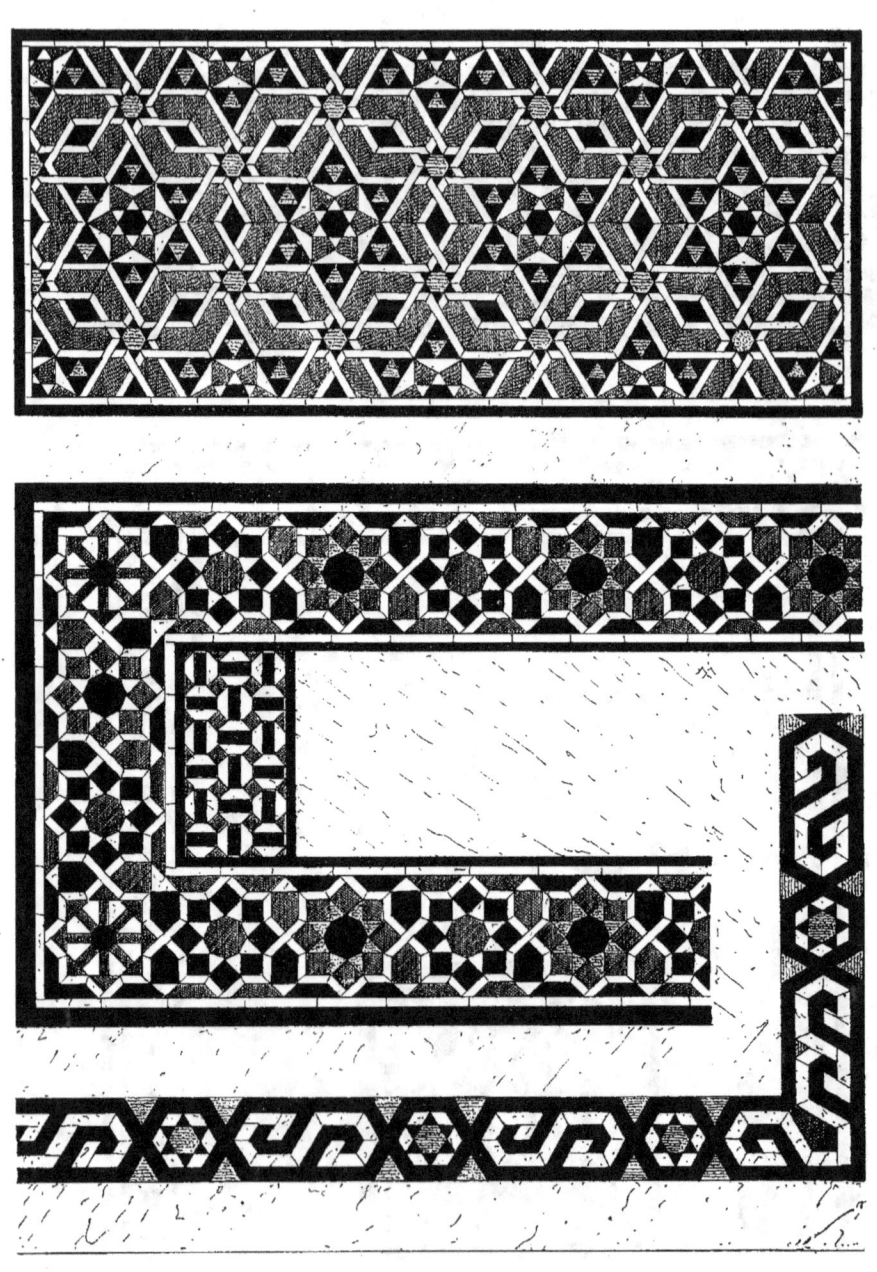

PAVEMENTS. II. — Planche 53.

PRÉCIS DE L'ART ARABE

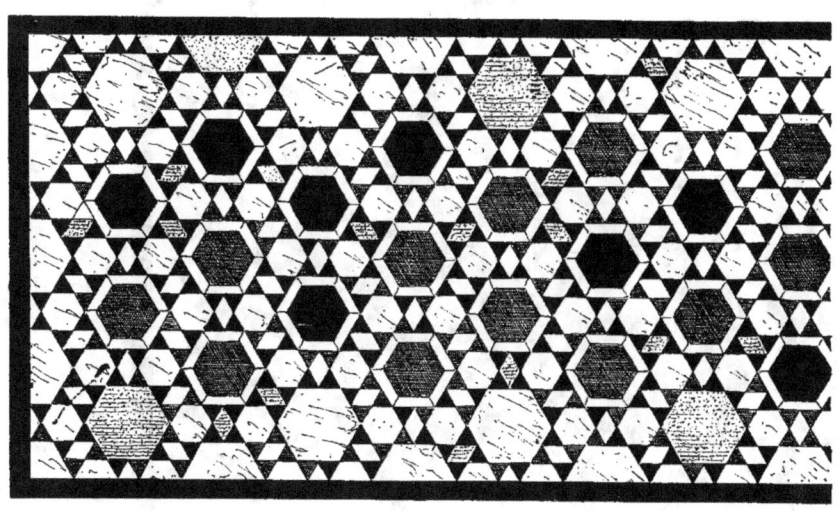

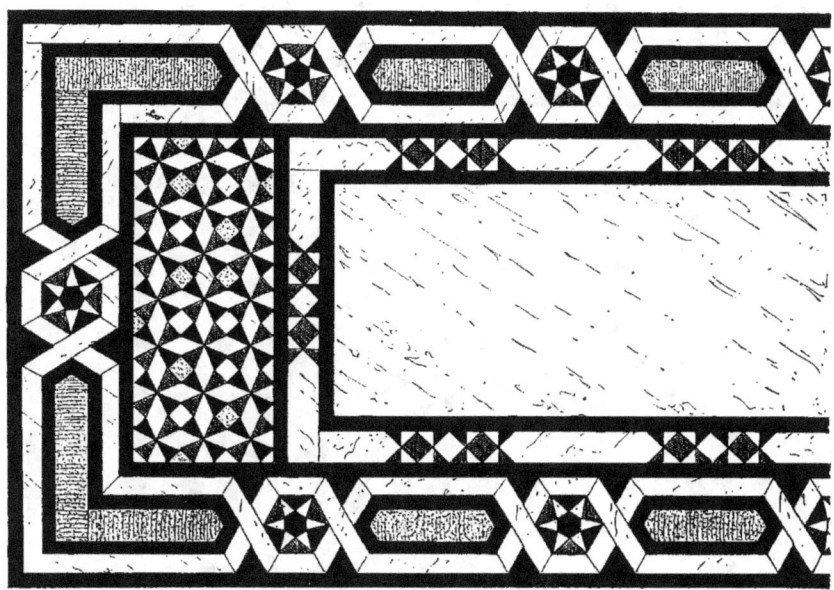

PAVEMENTS. II. — Planche 54.

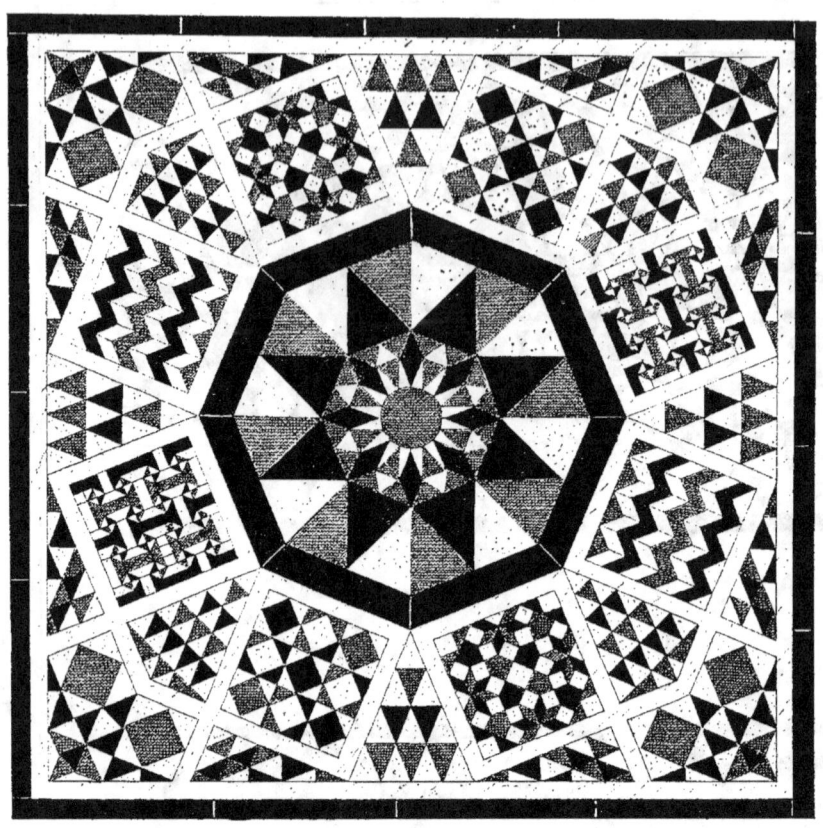
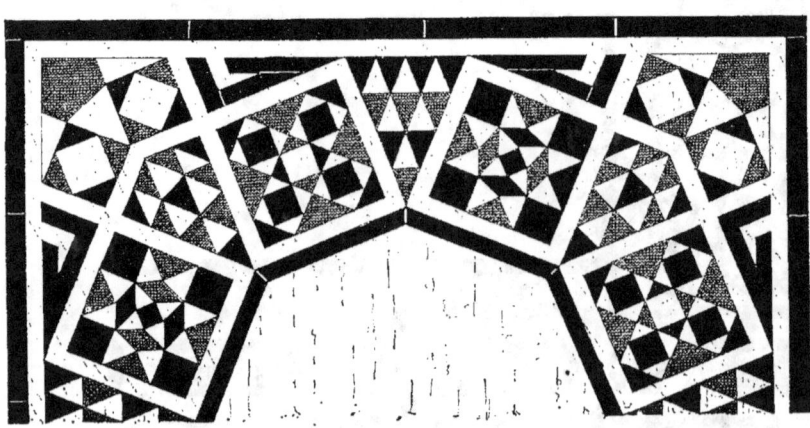

PAVEMENTS.

PRÉCIS DE L'ART ARABE

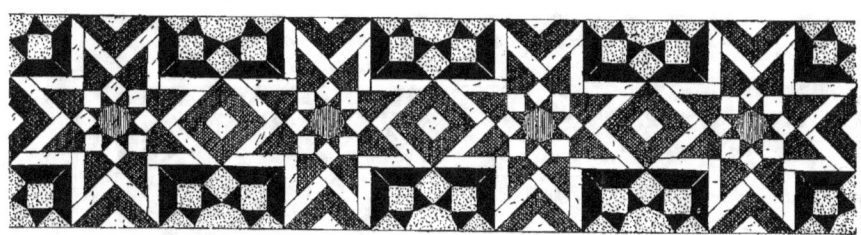

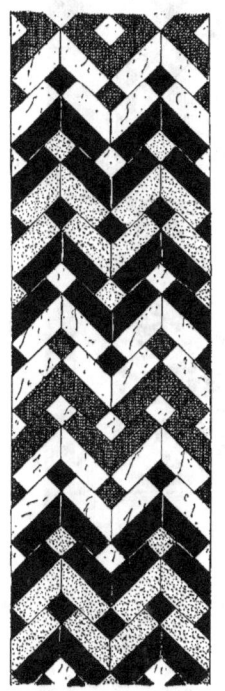
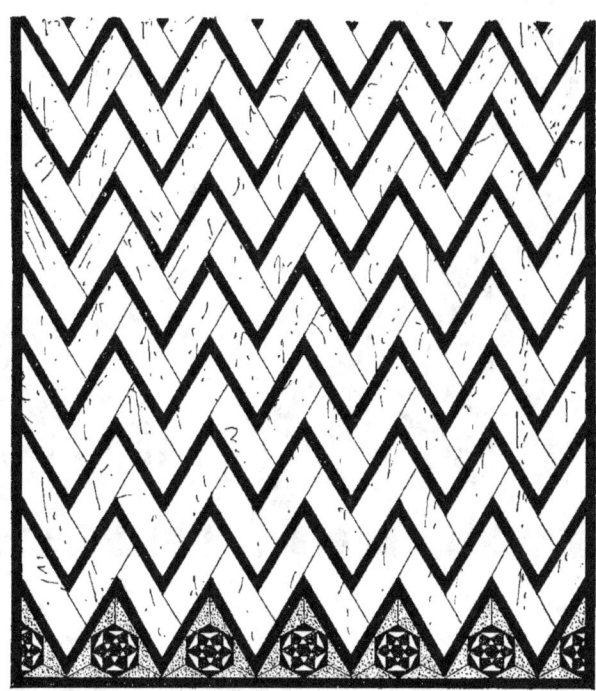

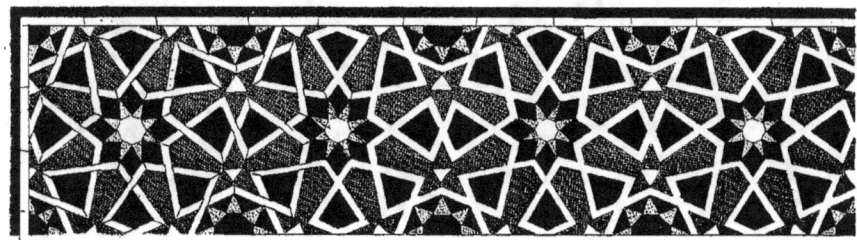

PAVEMENTS. II. — Planche 56.

PRÉCIS DE L'ART ARABE

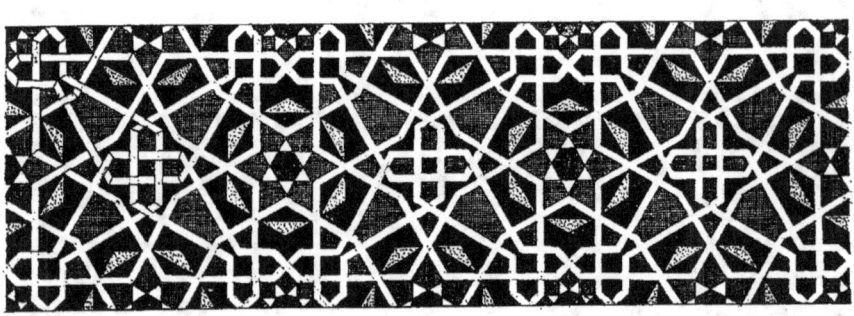

PAVEMENTS.

II. — Planche 57.

PRÉCIS DE L'ART ARABE

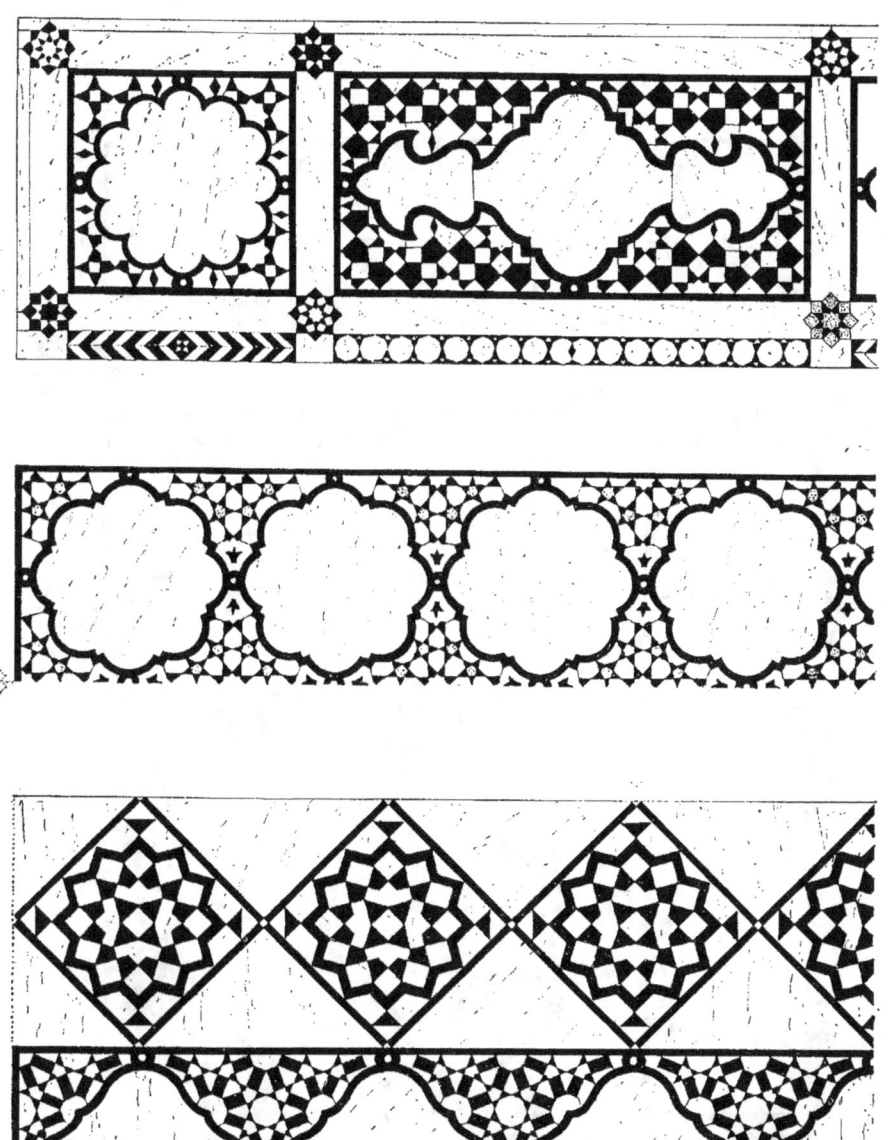

PAVEMENTS.

PRÉCIS DE L'ART ARABE

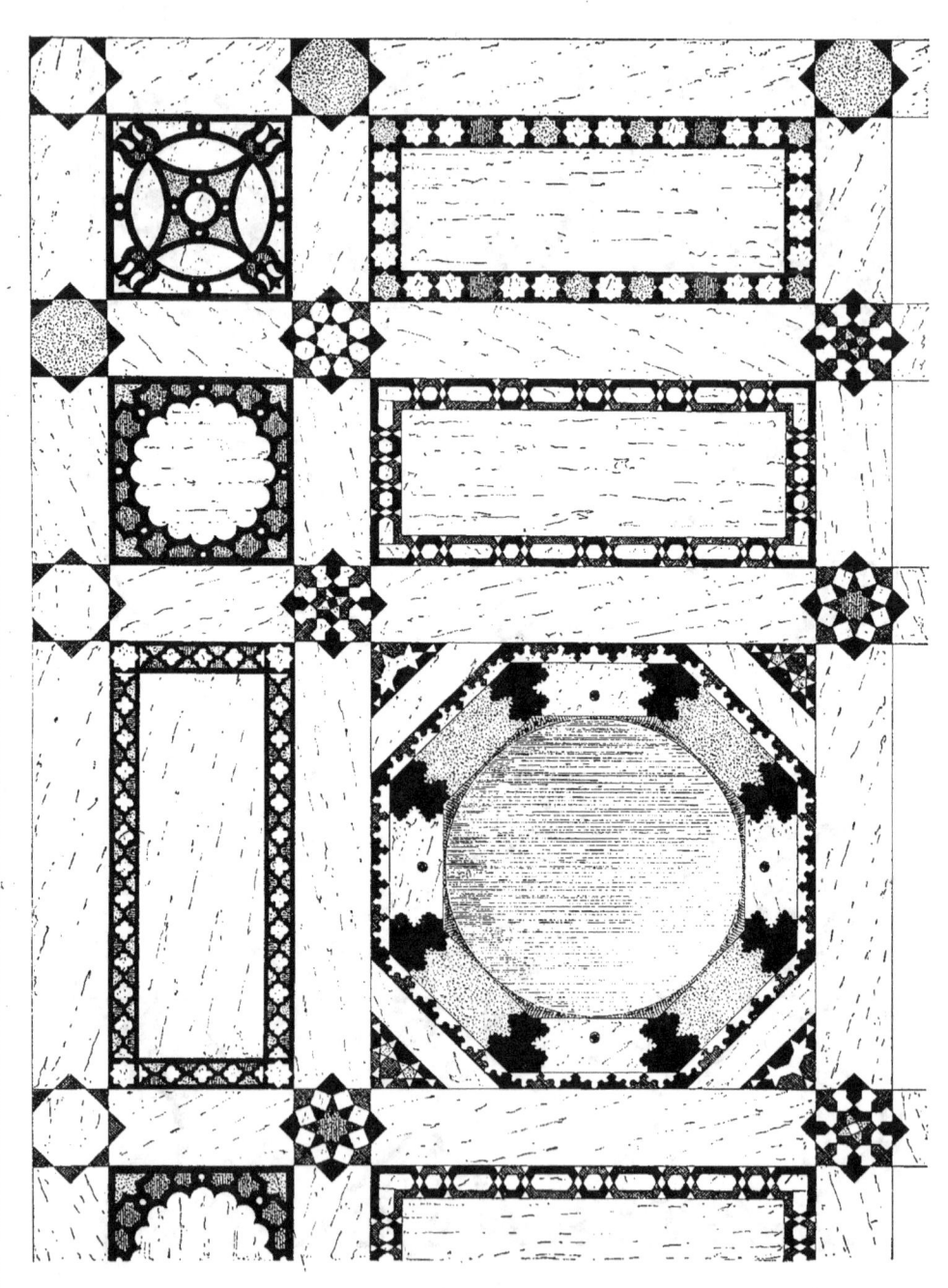

PAVEMENTS.

II. — Planche 59.

PRÉCIS DE L'ART ARABE

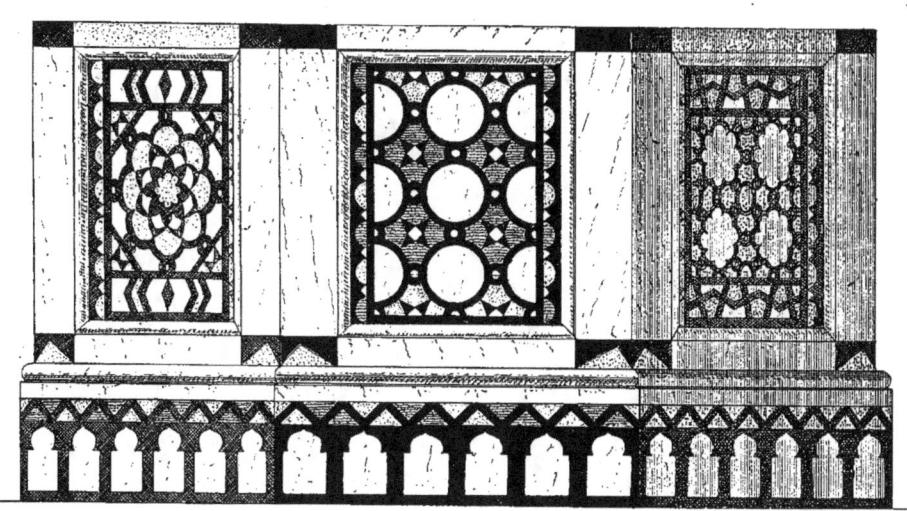

 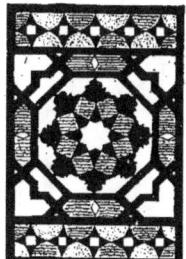 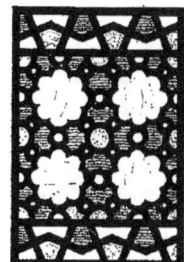

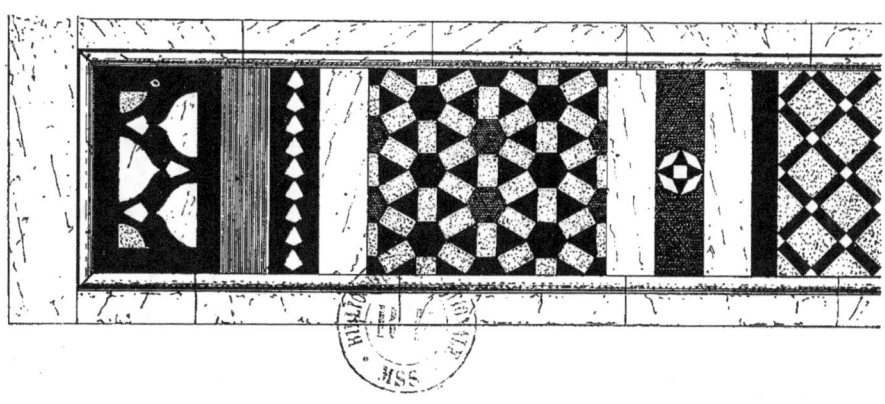

MARBRERIE.	II. — Planche 60.

www.ingramcontent.com/pod-product-compliance
Lightning Source LLC
Chambersburg PA
CBHW071420220526
45469CB00004B/1354